아이디어가 고갈된
디자이너를 위한 책

일러스트레이션 편

THE ILLUSTRATION IDEA BOOK by Steven Heller, Gail Anderson

Text © 2018 Steven Heller and Gail Anderson
Steven Heller and Gail Anderson have asserted their right under the Copyright, Designs and
Patents Act 1988, to be identified as the authors of this work.
Translation © 2020 The Forest Book Publishing Co.
The original edition of this book was designed, produced and published in 2018 by Laurence King
Publishing Ltd., London.
All rights reserved.

This Korean edition was published by The Forest Book Publishing Co. in 2020 by arrangement
with Laurence King Publishing Ltd., London through KCC(Korea Copyright Center Inc.), Seoul.

이 책은 (주)한국저작권센터(KCC)를 통한 저작권자와의 독점계약으로 도서출판 더숲에서 출간되었습니다.
저작권법에 의해 한국 내에서 보호를 받는 저작물이므로 무단전재와 복제를 금합니다.

아이디어가 고갈된 디자이너를 위한 책

아이디어가 고갈된 디자이너를 위한 책 일러스트레이션 편

세계적 거장 50인에게 배우는 효과적인 일러스트레이션 아이디어

Yuko Shimizu / Andy Gilmore / Jon Gray / Lorenzo Petrantoni / Martha Rich / Maurice Vellekoop /
Marion Deuchars / Marc Boutavant / Eric Carle / Nicoletta Ceccoli / Shonagh Rae / Serge Bloch /
Anastasia Beltyukova / Anita Kunz / David Plunkert / Lotta Nieminen / Mark Alan Stamaty /
Catalina Estrada / Joost Swarte / István Orosz / Nora Krug / Eda Akaltun / Milton Glaser /
Steve Brodner / André Carrilho / Edel Rodriguez / Hanoch Piven / Barry Blitt / Spitting Image /
Brad Holland / Gary Taxali / John Cuneo / Gérard DuBois / Tim O'Brien / Mirko Ilić / Christoph
Niemann / Silja Goetz / Emily Forgot / Ulla Puggaard / Noma Bar / Olimpia Zagnoli / Lorenzo Gritti /
Emiliano Ponzi / Marshall Arisman / Francesco Zorzi / Klaas Verplancke / Nicholas Blechman /
Jennifer Daniel / Peter Grundy / Giorgia Lupi and Stefanie Posavec

스티븐 헬러, 게일 앤더슨 지음 | 윤영 옮김

더숲

차례

효과적인 일러스트레이션, 어떻게 만들까?

목적에 알맞은 일러스트레이션 콘셉트를 떠올리기란 쉽지 않다. 어떤 사람들이 되는 대로 작업하는 동안, 어떤 사람들은 생각하고, 그림을 그리고, 그렸던 종이를 찢고, 고민하고 또다시 그린다. 일러스트레이터는 아이디어를 고안하고, 지적이고 직관적인 시행착오의 과정을 거쳐, 자신이 원하는 바를 진실하게 표현하면서도 누가 봐도 이해할 수 있는 창조적인 결과물을 내기 위해 애쓴다.

일러스트레이터의 목표는 지지 또는 비판하기, 재밌게 때로는 교육적으로 만들거나 반영하기 등 여러 단계의 인지와 해석으로 독자를 끌어들이는 것이다. 이들은 일러스트레이션을 통해 짧은 메시지, 때로는 호흡이 긴 이야기를 전달할 수 있다. 일러스트레이션은 단순히 그림을 그리는 것 이상을 의미한다. 아트디렉터가 작품에 관여하기도 하지만 일러스트레이션 제작 과정은 온전히 일러스트레이터의 몫이다. 일러스트레이터는 재능, 적성, 훈련의 조합을 통해 뛰어난 전달자이자 영악한 계몽가가 될 수 있다.

일러스트레이션은 일정한 교육을 받으면 충분히 배울 수 있는 분야이지만, 시각적인 아이디어로 귀결되는 공식을 따른다고 해서 좋은 작품이 나오진 않는다. 일러스트레이션에는 다양한 규칙이 있지만 이를 모두 따른다고 해서 성과를 거두지도 않는다. 또 모든 아이디어가 좋거나 적절한 건 아니다. 누구나 이해할 수 있는 아이디어라고 효과적인 일러스트레이션이 되는 것도 아니다. 일러스트레이션을 만드는 과정은 독창성과 익숙함 사이에서 외줄 타기 하듯이 균형을 맞추는 작업이다. 그렇게 하기 위해서는 형식과 양식에 대한 자신만의 취향과 이를 구현할 수 있는 능력을 갖추어야 한다.

일러스트레이션에는 예술 그 자체를 위한 예술이 아니라 아이디어를 전달하고 표현하는 기능이 있다. 시각적인 아이디어를 착안하는 방법 중에는 확실히 효과가 검증된 것들이 있는데, 흔히 이런 것들을 일러스트레이션의 문법이라 부른다. 일러스트레이션에는 작품에 번뜩이는 재치와 개성을 더하는 영감, 영향력, 상상력도 존재한다. 이것은 문법으로 규정하거나 분석할 수 없는 것들이다. 이 책에서 이 모든 것의 균형을 맞춰보려 한다.

글자 가지고 놀기

—

Yuko Shimizu / Andy Gilmore / Jon Gray / Lorenzo Petrantoni / Martha Rich /
Maurice Vellekoop

분위기 만들기
손이 활자보다 더 강력할 때

_____ 책 표지 디자인에 일러스트 글자를 사용하면 글자가 가진 뜻을 넘어 상징적인 표현을 할 수 있다. 동화를 현대적이고 암울하게 재창조한 성인 동화 모음집 《와일드 스완 A Wild Swan》이 그 사례다. 유코 시미즈Yuko Shimizu가 디자인한 표지는 어린이책이 아님을 강조하면서도 동시에 환상적인 분위기를 전달한다.

책에는 성에 갇힌 라푼젤 이야기가 실려 있는데 그 암울한 분위기를 표지에 살리기로 한 것은 아트디렉터 로드리고 코럴Rodrigo Corral의 결정이었다. 코럴은 시미즈에게 머리카락 타래를 이용해 글자를 디자인해달라고 의뢰했다. "코럴은 내가 여성의 머리카락을 다룬 이미지를 많이 그렸다는 걸 알고 있었다"고 시미즈는 설명한다. 다음 단계는 관습적이지 않은 글자 형태를 만드는 작업이었다. 섬세하고 부드럽고 고전적이면서 동시에 현대적이고 약간은 어두운 분위기의 글자가 필요했다. 흑백으로 그린 그림, 섬세하지만 거친 스타일을 사용한 게 도움이 됐다. 표지에는 양각으로 무늬를 넣은 백조가 있는데, 이 무늬를 제대로 보려면 덧표지를 벗기고 안쪽을 봐야 한다. "이 책은 잠재의식을 파고드는 내용이어서 그렇게 디자인했다"고 시미즈는 말한다.

시미즈는 글자 위에 머리카락 패턴을 덧그렸다. 그는 타이포그래퍼와 협업해서 글자를 일러스트레이션으로 만든 경험이 많았다. "나는 사람의 능력을 깊이 파헤치면 좋은 결과가 나온다고 믿는다. 능력이 약해졌을 때는 주변 사람들이 숨은 능력을 끌어올릴 수 있게 돕는다. … 협업할 때 서로의 능력을 극대화할 수 있다." 이렇게 일러스트레이션으로 만든 글자를 통해 자신이 원하는 분위기를 만들었고, 글자와 그림을 통합하는 문제도 현명하게 해결했다.

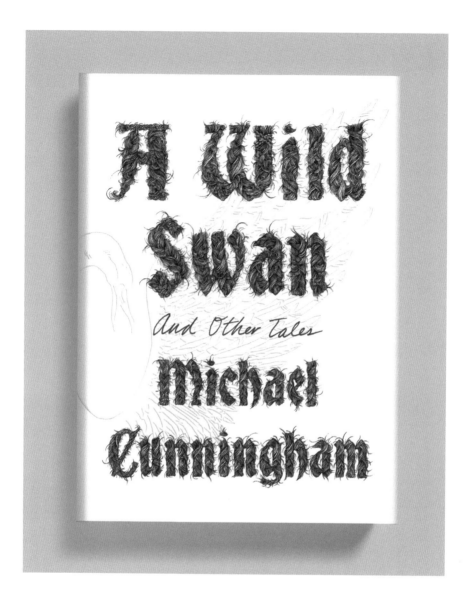

유코 시미즈, 2015
《와일드 스완》 덧표지
출판사 : 파라, 스트라우스 앤드 지루
아트디렉터 : 로드리고 코럴

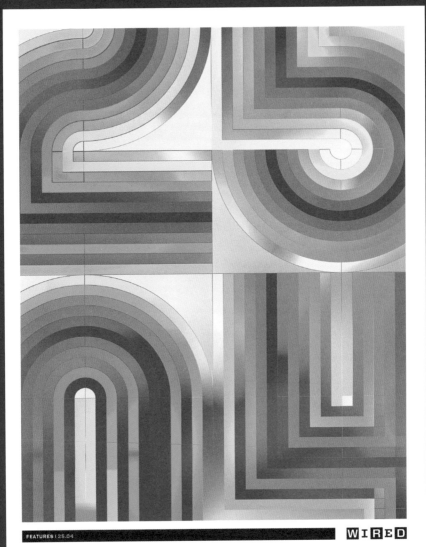

WIRED

ANDY GILMORE

0 5 1

독창적인 숫자
숫자를 그리는 수많은 방법

─────────── 숫자는 인생을 살고 교양을 쌓는 데 글자만큼이나 중요한 역할을 한다. 그런데 막상 숫자를 일러스트로 만들면 단순히 채색한 글자와는 성격이 달라지니 이상한 일이다. 숫자를 디자인하는 건 글자를 디자인하는 것만큼 조형적으로 감각적이고 개념적으로도 특별하다. 그리고 그 가능성은 무한하다.

앤디 길모어Andy Gilmore가 잡지 〈와이어드Wired〉의 발행 번호 '25.04'의 디자인을 맡게 되었을 때, 자유롭게 콘셉트를 정할 수 있었다. 하고 싶은 게 뭐든 가능했다. 처음에는 색과 만화경, 최면을 연상시키는 기하학적 구성에 초점을 맞춰 작품을 만들었다. 그러다 보니 기하학적으로 리듬감 있고 색채 변화가 미묘하면서도 뚜렷한 프리즘을 연상시키는 숫자를 디자인한 건 자연스러운 결과였다. 길모어는 "클라이언트가 처음부터 내 작업물을 참고 자료로 제시하기에 아예 그것을 이용해보기로 했다"고 말했다.

그는 이어서 "글씨체를 디자인하는 도중에는 절대 다른 작품을 참고하지 않는다. 그저 작업에 뛰어들어 무슨 일이 일어나는지 볼 뿐"이라고 설명했다. 그의 숫자에서 파울 클레Paul Klee의 생동감 있는 색 조합이 느껴지긴 하지만, 그가 특정 시대와 그 시대 예술가에게 영향을 받은 건 아니다. 정교한 렌더링, 직선·곡선의 구성과 함께 바로 이런 독창성이 숫자에 개성과 활기를 더한다.

앤디 길모어, 2017
'와이어드 25.04 스플래시 페이지'
〈와이어드〉
아트디렉터 : 마이크 레이

예상 밖의 소재
일러스트 글자에 정체성을 부여하다

일러스트로 만든 글자는 고서에 쓰이는 장식 또는 그것의 변형을 떠올리곤 한다. 중세 수도사 차림의 필경사가 등을 구부리고 앉아 펜이나 붓을 들고, 필사본에 그림을 그리고 색칠을 하고 장식적인 머리글자를 그리는 모습을 상상하는 것이다. 요즘은 이런 제작 방식은 드물고, 일러스트 글자가 장식적으로만 쓰이는 것도 아니다. 존 그레이John Gray가 문고본 표지로 디자인한 유사 타이포그래피는 포스트잇으로 만들었다. 펜이나 붓이 아니라 같은 크기의 색지 조각을 콜라주한 것이다.

이런 방법을 선택한 데는 논리적인 이유가 있다. 포스트잇은 데이비드 포스터 월리스David Foster Wallace의 1996년작 《무한한 재미Infinite Jest》를 읽는 데 필요한 각주 388개를 의미한다. 파란색의 초판 표지 디자인을 떠올리게도 한다.

이 표지가 레터링의 표본은 아니다. 그레이는 "이 콘셉트는 특정한 책을 위해 맞춤 제작됐다. 나는 이 아이디어를 다른 어떤 프로젝트에도 사용하지 않을 것"이라고 말했다. 하지만 그의 표지는 일러스트레이션이라는 장르의 상상력과 기술이 어디까지 뻗어나갈 수 있는지를 보여주는 사례다. 특히 예상 밖의 소재를 사용했기에 더 의미가 있다. 그레이는 레터링 작업자와 일러스트레이터에게 '각각의 프로젝트는 개별적'이라는 사실을 상기시킨다. "서체와 이미지는 단 하나의 프로젝트를 위해 특별히 제작되는 것으로, 만들어내는 모든 양식은 책 내용에서 기반한다."

그가 이런 방식을 다시 시도하지 않는 데는 또 다른 이유가 있다. 이 작품은 2미터 크기로 제작되었고 완성하기까지 꼬박 사흘이 걸렸기 때문이다. 책의 표지 비율로 축소했을 때도 그 기념비적 의미는 그대로 남아 있다.

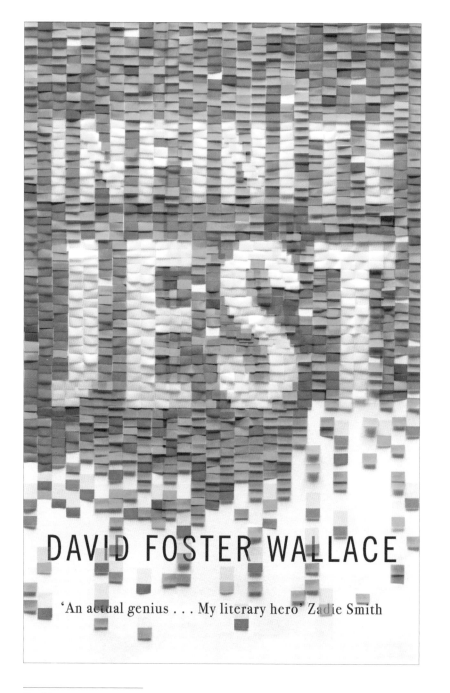

존 그레이, 2016
《무한한 재미》 표지
출판사 : 리틀, 브라운 앤드 컴퍼니
아트디렉터 : 마리오 펄리스, 니코 테일러

뒤섞인 타이포그래피
어수선할수록 좋다

_____ 19세기의 목판, 금속판 포스터를 보면 보통 양각과 목판으로 만들어진 서로 다른 글씨체와 다양한 이미지가 뒤섞여 있다. 이유가 뭘까? 당시 인쇄 기술이 재료 집약적으로 이루어지다 보니, 인쇄기에 글자가 부족한 경우가 잦아서 모든 단어를 같은 스타일로 채울 수 없었기 때문이다. 20세기 후반에 유행했던 스타일은 어쩌면 의도한 게 아니라 불가피한 선택이었다고 할 수 있다.

로렌조 페트란토니Lorenzo Petrantoni는 이런 방식으로 인쇄 회사의 달력을 만들었다. 참고로 그는 달력이 아니라는 뜻에서 '언캘린더'라는 이름을 붙였다. 구식 인쇄기처럼 제약이 있어서가 아니라 조판의 표현 방식에 영향을 받았기 때문이다. 그는 다양한 서체와 클립아트 판화를 통해 이 역사적인 기술에 경의를 표한다. 그는 언캘린더가 "시간을 확인하기 위한 것이 아니라 시간을 탐색하기 위한 것"이라고 설명한다.

페트란토니의 목표는 사람들이 매일 사용하는 매력적이고 기능적인 물건을 만드는 것이다. 그는 "현대의 물건을 과거, 즉 살아 있는 역사에서 가져온 이미지와 서체로 장식하고 싶었다"고 말한다. 그의 일러스트는 언뜻 혼란스러워 보이지만 전체적으로 대칭을 이루고 있다. 신중하게 선택한 다양한 글자와 그림이 콜라주처럼 정교하게 조합된 것이 작품의 특징인데, 여기에는 고도로 훈련된 기술이 필요하다. 구성 측면에서도 나무랄 데가 없다. 그는 직접 쓴 글자와 상용 글씨체를 동시에 사용해 메시지를 돋보이게 했다. 일러스트로 만든 글자를 마치 관현악기를 편성하듯 세심하게 조직한 작품이라 할 수 있다.

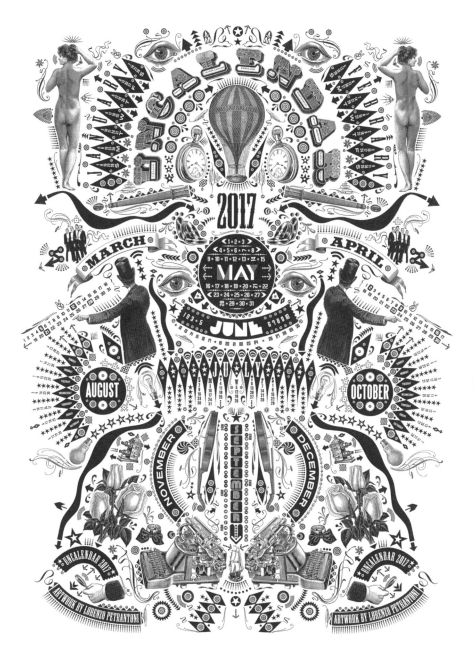

로렌조 페트란토니, 2016
'언캘린더 2017'
알레콤

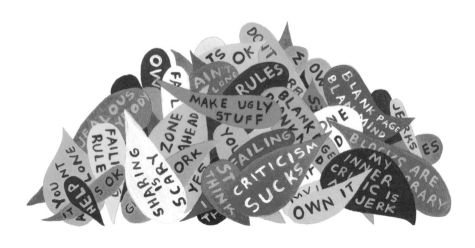

말풍선
비눗방울 안에서 의사소통하기

_____ 미술에서 말풍선은 말하는 사람의 입과 단어를 연결하는 소위 스크롤 라인scroll line에서 시작됐는데, 약 17세기 작품으로 거슬러 올라간다. 말풍선은 19세기 후반과 20세기 초반 신문 연재만화, 이후에는 만화책에서 언어를 표현하는 고유한 방법이 되었다.

색색의 말풍선 더미를 표현한 마사 리치Martha Rich의 일러스트레이션은 책 속의 한 장을 위한 디자인이다. 그 장은 사람들이 왜 창조적인 일을 하지 않는지 또는 왜 예술가가 되지 않았는지를 정당화하기 위해 둘러대는 온갖 변명에 관한 내용이다. 리치는 "나 역시 작업을 미루기 위해 변명거리를 찾던 시절이 있었다"고 말한다.

이 그림은 관중의 역할이 크다. 저자 대니엘 크리사Danielle Krysa는 소셜 미디어 팔로워들에게 자신만의 작품을 창작하지 않는 이유를 보내달라고 요청했고 엄청나게 많은 답변이 쏟아졌다. 말풍선 속에 적힌 내용은 모두 팔로워들의 실제 답변이다. 말풍선은 말 또는 속마음을 표현하는 아주 흔한 방법으로, 일러스트를 본 사람은 누구나 이해할 수 있다. 각각의 말풍선 색은 말하는 사람을 구별할 뿐 아니라 그 말의 성격까지 드러낸다.

말풍선을 하나하나의 캐릭터로 만드는 건 단순한 아이디어에 불과하지만 리치는 이를 보기 좋게 만들었다. 또한 리치는 작가 크리사와 긴밀하게 협업했는데 말풍선을 바닥에 쌓아놓는 아이디어는 크리사가 제안한 것이다.

마사 리치, 2016
'변명'
《당신 내면의 비평가는 얼간이다》
출판사 : 크로니클 북스

핸드레터링
불균형적인 조각들

 핸드레터링의 특징은 사회적, 기술적 유행에 따라 바뀐다는 것이다. 한때 는 기하학적인 서체가, 어떤 때는 느슨하고 자유로운 서체가 유행했다. 그러다 보니 모든 형태의 활자 디자인이 그려지고 조각되고 새겨졌고, 그중에서는 서체로 제작된 것도 있다. 기술적 특수 성을 감안하더라도 가장 아름다운 레터링은 역시 손으로 제작한 것이다.

 핸드레터링은 르네상스를 맞이했다. 컴퓨터라는 새로운 도구에 내재한 논리 로는 손이라는 전통적 도구에서만 발견할 수 있는 뜻밖의 매력을 결코 만들어내 지 못한다. 오늘날 '표현'이라는 말은 기술이라는 한계에서 해방되는 것을 뜻한다. 비록 환상일 뿐일지라도 말이다.

 모리스 벨레쿠프Maurice Vellekoop는 깎아서 만든 글자를 표현하고 싶었고 컴퓨터 로는 원하는 느낌을 낼 수 없었기에 직접 붓과 펜을 들었다. 마치 칼로 나무를 조 각한 것처럼 표현하기 위해 비율을 정하지 않았다. 이 일러스트는 개인 프로젝트 에 쓰인 것으로 어른을 위한 기이한 동화책 표지와 첫 장을 장식했다.

 벨레쿠프는 수많은 핸드레터링 작품을 검토하고 거기서 영감을 얻어 '차용'했 다. 그는 "리처드 도일Richard Doyle이 빅토리아 시대에 쓴 어린이책 《요정 나라에서: 엘프 나라에서 온 그림들In Fairyland: Pictures from the Elf-World》에서 아이디어를 빌려왔 다. 나무 잔가지 같은 글자의 외형이 마음에 들었다. 타이틀 작업을 완성하기 위 해 어떤 요소를 차용할 수 있을지 고민했다"고 설명한다. 결과적으로 과거를 떠 올리게 하면서도 미학적 그리고 개념적으로는 벨레쿠프만의 스타일이라 할 수 있는 독특한 레터링이 완성되었다. 손으로 직접 만들 때 가장 진심 어린 작품이 나온다.

모리스 벨레쿠프, 1996
《옛날 옛날 요정 나라에》(미출간)

캐릭터 만들기

—

Marion Deuchars / Marc Boutavant / Eric Carle / Nicoletta Ceccoli / Shonagh Rae
/ Serge Bloch / Anastasia Beltyukova / Anita Kunz / David Plunkert

인간의 감정을 자극하는 동물들
얼굴과 몸으로 표현하기

_____ 동물에게 사람의 캐릭터를 입히는 의인화는 일러스트레이션에서 가장 흔히 응용되는 아이디어다. 어린이책에 자주 쓰이지만 사람의 속성을 지닌 동물에게는 나이를 막론하고 끌리는 게 사실이다. 어떤 특성은 인간의 이해라는 프리즘을 통해서 재해석될 수 있고, 개성 있는 동물은 독특한 캐릭터로 탄생할 수 있다.

매리언 튜카스Marion Deuchars의 《나보다 멋진 새 있어?Bob the Artist》는 예술적 감각을 지닌 새가 주인공인 어린이책으로, 깔끔한 일러스트가 어른들의 관심도 끌고 있다. 재밌는 책인 동시에 따돌림과 다름에 대한 교훈적인 메시지도 담고 있다. 튜카스는 놀림받은 새의 감정이 기쁨에서 우울로 바뀌는 순간을 의인화한 새의 몸짓을 통해 포착했다. 그는 이 책에 개인사가 담겨 있다고 설명했다. "열두 살의 나는 톰보이였다. 어느 날 용기를 내 치마를 입었고, 공원을 걸으며 속으로 생각했다. '거 봐. 그렇게 나쁘지 않잖아. 꽤 괜찮은 것 같아.' 그때 여학생 한 무리가 낄낄거리고 비웃는 걸 발견했다. '저렇게 비쩍 마른 다리는 처음 봐'라며 놀려 댔고, 난 그 후로 한동안 치마를 입지 않았다."

주인공 밥의 긴 다리가 만들어내는 각도와 자세를 통해 밥의 기분 역시 긍정에서 비관으로 변했다는 걸 알아챌 수 있다. 지문으로 그려낸 고양이는 눈빛이 능글맞고 약간은 심술 맞아 보인다. 깔끔하지 않은 붓질로 완성한 부엉이는 멋쩍은 표정을 짓고 있다. 자기 생각대로 말하기보다는 고양이의 반응을 따라하는 듯하다. 튜카스는 밥이 받은 충격을 강조함으로써 독자들까지 십대가 된 듯한 다소 어색한 감정을 느끼게 한다. 감정을 이입시키는 것이다. "남의 시선을 의식하게 되면 팔다리가 마치 고무로 만든 것처럼 제대로 움직이지 못하는 기분이 들다가 결국엔 걷는 법까지 잊어버리게 된다."

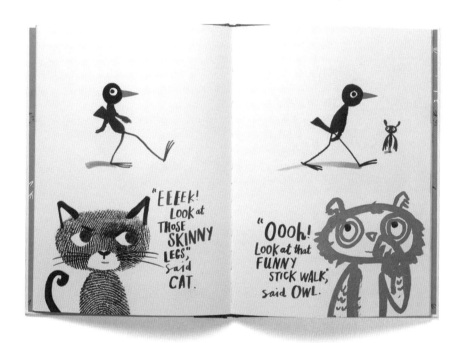

매리언 튜카스, 2016
《나보다 멋진 새 있어?》
(한국어판, 서남희 옮김, 국민서관, 2018)
출판사 : 로렌스 킹

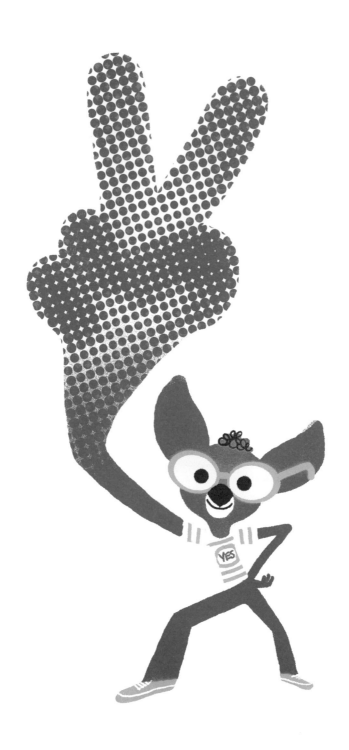

강렬한 효과 만들기
직접적인 메시지의 전달

_____ 외면적 특징을 묘사하기보다 메시지 전달이 일러스트의 주된 목적일 때가 있다. 한두 가지 필수 속성만 지니고 있다면, 어떤 캐릭터라도 아이디어를 전달할 수 있고 누군가의 목소리를 대변할 수 있다. 마르크 부타방Marc Boutavant의 '그래 여우Yes Fox'는 프랑스 신문 〈리베라시옹Libération〉에 실린 열다섯 개 이미지 중 하나로, 여름 축제 활동을 다룬 일러스트다. "누구든 이 캐릭터처럼 될 수 있다. 평범한 생활을 떨쳐낼 준비가 되었다면, 누구든."

부타방은 여우를 캐릭터로 선택한 이유에 대해 "전부터 감정을 표현할 때 인간보다 동물을 더 선호했다"고 말한다. 사람 캐릭터를 쓸 때보다 묘사가 단순해져서 의도한 메시지를 더 빠르고 명확하게 전달할 수 있다.

부타방은 독자에게 여름을 전달하고 싶었다. 그런데 일간지 신문에 실릴 작은 일러스트였기 때문에, 그는 채도가 높은 강렬한 서너 개의 색을 선택했다. 색은 여름에 완벽하게 어울리고 여우의 붉은 피부는 더욱 도드라진다. 길게 늘어지고 과장된 여우의 자세는 행복한 메시지를 전달하는 동시에 독자의 눈을 사로잡았다.

부타방은 "신문 독자들이 자신을 진중한 사람이라고 생각한다는 걸 알고 있다"고 말했다. 하지만 그는 "조만간 여러분도 이 여우처럼 평소에는 생각지도 못했던 티셔츠를 입고 슬리퍼를 신게 되리라는 걸" 말하고 싶었다. 작품 주제가 여름인 만큼 부타방은 최대한 장난스럽고 낙관적인 일러스트를 만들고자 했다. 그렇게 완성된 이미지는 여름의 따뜻함과 밝음을 떠올리게 한다.

마르크 부타방, 2010
'그래 여우'
〈리베라시옹〉

사랑스러운 생명체
수백만 어린이의 가슴속을 기어 다니고 있어요

_____ 특정 나이대의 사람들에게 어필하는 캐릭터를 만드는 건 쉬운 일이 아니다. 전 세계적으로 인기를 얻을 캐릭터라면 기존의 것들과 구별되면서, 보는 순간 기분이 좋고 쉽게 이해할 수 있어야 한다. 1969년 처음 출간된 에릭 칼Eric Carle의 《배고픈 애벌레The Very Hungry Caterpillar》는 수십 년 넘게 어린이의 마음을 사로잡았다. 정작 칼은 이렇게 큰 사랑을 받을 줄 몰랐다.

이 애벌레는 특별한 기원을 갖고 있다. 칼은 종이 묶음에 구멍을 내려고 펀칭기를 쓰다가 구멍 난 종이에 영감을 받아 책벌레 이야기를 만들게 되었다. 책벌레는 편집자의 조언대로 초록 애벌레로 바뀌었고, 긍정적이고 오동통한 이 사랑스러운 캐릭터는 어린아이들을 단숨에 사로잡았다.

이 책은 금형판을 이용한 다이 커팅die cutting으로 구멍을 내고 촉각을 자극하는 인쇄 기술도 필요했기에 제작은 굉장히 까다롭고 비용도 많이 들었다. 하지만 이런 특수효과가 캐릭터의 성공에 크게 기여했다. 칼은 "종이의 표면, 크기, 구멍 등을 최대한 활용하고 싶다"고 말했다. 애벌레 캐릭터의 탄생 배경에는 칼의 개인적인 경험, 즉 음식에 대한 욕망이 숨어 있다. 그는 미국에서 태어나 제2차 세계 대전 동안 독일에서 지내면서 지독한 빈곤을 경험했다. 칼은 사랑스럽지만 배고픈 캐릭터를 가지고 동화를 만들었고, 이 동화는 '꿈꾸어오던 맛있는 것들을 실컷 먹을 수 있는 기회'가 되었다.

매력적인 캐릭터들은 대부분 더 좋은 세상을 만들려는 욕구 속에서 태어난다. 때로는 창작자의 처지가 캐릭터를 발명하는 데 발판이 되기도 한다. 단순히 귀엽게 만든다고 해서 사랑스러운 캐릭터가 되지는 않는다. 보는 사람이 자신의 감정과 경험을 토대로 공감대를 형성할 수 있어야 한다.

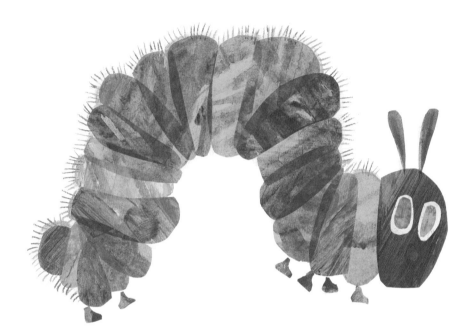

에릭 칼, 1969
《배고픈 애벌레》
(한국어판, 이희재 옮김, 더큰, 2007)
출판사 : 필러멜/퍼트넘
편집자 : 앤 베네듀스

변형
종의 기원

_____ 미술에서 가장 오래된 수사법 중 하나는 한 생물이 다른 생물로 변화 또는 변형하거나 완전히 새로운 종으로 바뀌는 것이다. 이는 의인화나 변신을 통할 수도 있고 공상이나 마술적 사실주의의 힘을 빌리기도 한다.

니콜레타 세콜리Nicoletta Ceccoli가 그린 마티아스 말지외Mathias Malzieu의 《하늘에서의 변신Metamorphosis in the Sky》 표지는 이 수사적 전통을 현대적이고 우아한 스타일로 표현했다. 책은 새 여인과 새가 되고 싶은 남자의 사랑 이야기로, 표지 일러스트레이션은 어느 날 밤 둘이 사랑을 나눌 때 일어난 변화를 보여준다. 세콜리는 "둘의 결합을 통해 완전히 하나가 되는 장면을 그려보고 싶었다"고 말한다.

약간은 위협적이고 무서운 판타지로 오해할 수 있지만 세콜리가 보기엔 오히려 그 반대였다. 세콜리는 어둠과 달콤함을 함께 다루는 걸 좋아하고, 두 주인공은 매력적이고 다정하며 기이하다. 아름다우면서도 동시에 괴물 같기도 하다. 그는 '공포가 살짝 묻어 있는 다정함'을 전달하는 데 성공했다. 세콜리는 구스타프 클림트Gustav Klimt의 환상적인 작품 '키스The Kiss'에서 영감을 얻어 연인의 포즈를 정했다. 두 그림의 핵심적인 구성과 차분한 색감은 낭만적인 분위기를 자아내 큰 울림을 준다.

캐릭터 만들기

니콜레타 세콜리, 2010
《하늘에서의 변신》 표지 일러스트레이션
출판사 : 플래매리언

온화함에서 사악함으로
완전히 새로운 변신

_____ 일러스트레이터라면 누구나 이런 상상을 해봤을 것이다. 이를테면 책처럼 공격성이 전혀 없는 대상이 갑자기 어떤 변화를 겪거나, 사람이나 동물의 특성이 더해져 사악한 캐릭터로 변해버리는 상상 말이다. 전혀 특별하지 않은 대상을 생각지도 못한 방식으로 변형시키는 것이야말로 일러스트레이터만이 누릴 수 있는 특권이다. 변신이 꼭 충격적일 필요는 없다. 뻔하지 않으면 된다.

쇼나 레이Shonagh Rae는 박쥐로 변한 책 흡혈귀를 탄생시켰다. 〈파이낸셜타임스FT〉의 스타 저널리스트 질리언 테트Gillian Tett는 '뱀파이어 주인공이 왜 인기가 많은지, 수많은 서점에 왜 흡혈귀 관련 코너가 생겼는지'를 고찰한 기사를 썼는데, 레이의 일러스트가 함께 수록됐다.

레이는 인류학적인 관점에서 최근의 정치, 경제, 사회 분야의 사건을 다루는 테트의 칼럼에 매주 일러스트를 그리면서 "다양한 시각적 이미지를 토해내고 있고" 덧붙여 "일러스트는 직접적인 게 가장 효과적"이라고 말한다. 책 흡혈귀는 기사에 완벽하게 들어맞았다. 박쥐의 피 묻은 날카로운 송곳니가 직접적으로 주제를 제시한다. "내 작품 대부분은 장난스럽거나 사악하거나 둘 중 하나인데 이 그림은 둘 다라고 생각한다." 사람들이 절대 위협적으로 여기지 않는 대상을 골라이에 적절한 극적 요소, 무서움, 재미를 더했기 때문에 결과적으로 효과적인 일러스트레이션이 탄생할 수 있었다.

쇼나 레이, 2014
'십대들의 책 : 흡혈귀 열풍'
〈FT 매거진〉
아트디렉터 : 섀넌 깁슨

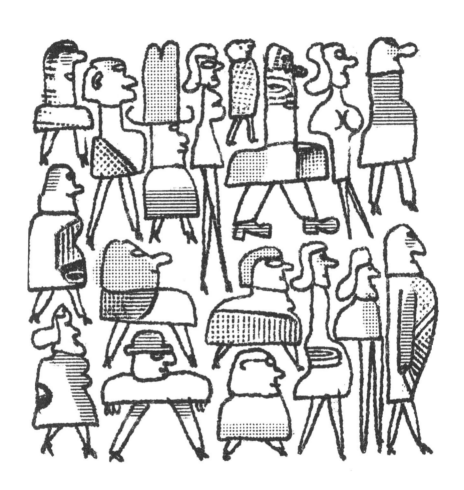

세르주 블로크, 2015
《영감》
출판사 : 엘륨
아트디렉터 : 소피 기로드

비율 가지고 놀기
보는 사람을 웃게 만드는 일러스트

_____ 세상은 크거나 작고 늘씬하거나 땅딸하며, 재미있고 이상하고 놀라운 캐릭터로 가득하다. 다양한 사람들이 모이면 개성이 강한 사람은 눈에 띄기도 하지만, 대부분은 무리에 섞여 한데 어우러지는 경향이 있다. 세르주 블로크Serge Bloch의 일러스트에 등장하는 사람들은 심술궂고 기이하며 코믹한 방식으로 과장되어 있다. 몸을 길게 늘이거나 짧게 줄이고, 뭔가 다른 새로움을 이식하는 방식으로 말이다.

"많은 사람이 한 방향으로 함께 걸어가는 이미지를 표현했다. 지구에 사는 사람들이 갖고 있는 다양성과 밀도를 보여주는 이미지를 그리고 싶었다"고 블로크는 말한다. 콘셉트는 그리 복잡하지 않다. 다양한 비율과 형태를 가진 사람들을 통해 독자를 웃게 만드는 게 그림의 의도다.

이 일러스트는 어린이를 위한 컬러링북에 실린 것으로, 블로크는 투박한 검은 선과 단순한 패턴을 사용해 캐릭터들을 즐거워 보이게 만들고 싶었다. 독자는 이 이미지의 창작에 중요한 역할을 한다. 블로크는 제각기 눈에 띄면서 전체적으로도 재미있는 구성이 될 수 있는 캐릭터를 골랐다. "해학적이고 단순한 캐릭터를 창작하고 싶었다. 그래야 색칠하기 쉽고 또 웃을 수 있기 때문이다." 확대와 축소에 중점을 둔 이 그림은 원근법에 구애받지 않는 흥미로운 작품이다. 그림 속 인물들은 복닥거리지만 딱히 대칭을 이루지도 않는다.

갈등 요소 넣기
위험한 춤을 추다

 같은 이야기라도 신화, 설화, 동화 등 형식에 따라 세부 묘사가 달라진다. 아나스타샤 벨튜코바Anastasia Beltyukova의 일러스트가 실린 기사에 따르면 미녀와 야수, 잭과 콩나무, 룸펠슈틸츠헨과 같은 이야기들이 우리가 아는 것보다 더 오래됐고, 심지어 고대 신화나 성경 속 이야기보다 훨씬 오래됐다고 한다.

이 일러스트는 벨튜코바가 그린 일곱 개 연작 중 하나로, 고대 그리스 시대에 만들어져 2,600년이 넘은 헤라클레스 신화를 그리고 있다. 머리가 여럿 달린 히드라와 싸움을 벌이는 영웅의 모습을 묘사한 이 그림은 양식적이지만 동시에 위협적이다. "헤라클레스가 등장하는 장면에는 대부분 싸움이 있다"고 벨튜코바는 말한다. 갈등 요소가 들어가면 일러스트는 훨씬 더 흥미로워진다. 주먹을 꽉 쥔 몸짓, 찡그린 표정이 주인공의 긴장감을 오롯이 전달하고, 적에게 빈틈없이 에워싸였을 때의 공포와 위협도 느낄 수 있다.

벨튜코바는 구 소련 출신 작가 쿠즈마 페트로프 보드킨Kuzma Petrov-Vodkin과 러시아 구성주의, 분석적인 스타일, 러시아 아방가르드 일러스트레이터에게 영향을 받았다. 그는 이 그림이 그 시대를 반영하면서도 동시에 현대적으로 보이길 원했다. "그래서 고대 그리스의 색과 양식을 참고했고 대신 너무 뻔하지 않게 하고 싶었다." 그는 에로틱한 이미지를 만들고 싶었다. 집중해서 싸우는 강한 남자의 아름다움, 헤라클레스를 둘러싼 히드라, 히드라와 위험한 춤을 추는 듯한 헤라클레스의 모습을 통해 관능을 표현하고자 한 것이다. 일러스트는 목적을 달성했다. 위험, 힘, 관능, 유대, 가장 중요한 갈등까지 고스란히 전해진다.

The illustration idea book

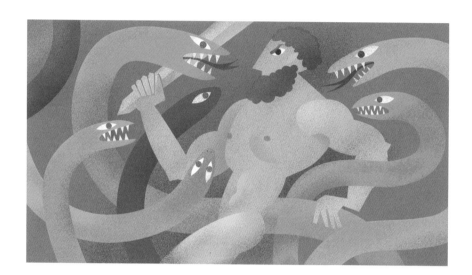

아나스타샤 벨튜코바, 2016
'오래된 동화 : 헤라클레스'
〈CNN 인터내셔널〉
아트디렉터 : 사라-그레이스 맨캐리어스

아이처럼 취급하기
과소평가는 그 자체로 신랄한 메시지

옛날 아이들은 남을 욕할 때 말도 안 되는 노래를 부르곤 했다. '아가야 아가야/머리를 소스에 담그고/풍선껌으로 씻어서/해군에 보내라' 정확한 의미는 알 수 없지만 분석해보면 가장 모욕적인 부분은 '아가야 아가야'일 것이다. 나이를 불문하고 다른 사람을 아이라고 부르는 데는 미성숙, 나르시시즘을 비롯한 부정적인 의미가 내포되어 있다. 일러스트에서도 어른을 아이로 표현하는 건 심각한 모욕일 수 있다. 비록 그림의 의도는 지독한 풍자일 수도 점잖은 코미디일 수도 있지만, 과소평가 그 자체로 신랄한 메시지가 될 수 있다.

〈뉴요커The New Yorker〉 표지에 실린 아니타 쿤즈Anita Kunz의 '새 장난감New Toy'이 바로 그렇다. 아트디렉터 프랑수아즈 물리Françoise Mouly의 제안에 쿤즈는 아이디어를 떠올렸지만, 잡지 발행까지는 몇 달이 남았다. "때로는 기사를 발행할 최적의 순간을 기다린다." 쿤즈가 설명한다. 잡지사는 김정은이 세계를 상대로 새로운 위협적인 행동을 할 때까지 대기하고 있었다. 그리고 김정은이 수소 폭탄을 터트리자 쿤즈의 일러스트가 표지로 결정되었다.

쿤즈의 캐릭터 콘셉트는 이해하기 쉽다. 핵무기를 보유한 세계 최연소 지도자 김정은을 어린아이로 묘사했다. "캐릭터를 설명하기에 좋은 방법이었다고 생각한다." 그는 위험한 장난감을 가지고 놀고 있다. '어쩌면 장난감이 일으킬 수 있는 끔찍한 피해를 깨닫지 못한 채' 말이다.

쿤즈는 직접적인 묘사에 대해 일일이 설명하지 않는다. 마치 아이 같은 몸짓을 표현한 그림이 말해주고 있기 때문이다. 〈뉴요커〉의 독자는 교양 있고 정치적으로 통찰력이 있다. 그들은 "때로는 곧이곧대로 전달하기엔 끔찍한 주제를 우스갯소리로 대신 서술한다"는 사실을 이해한다.

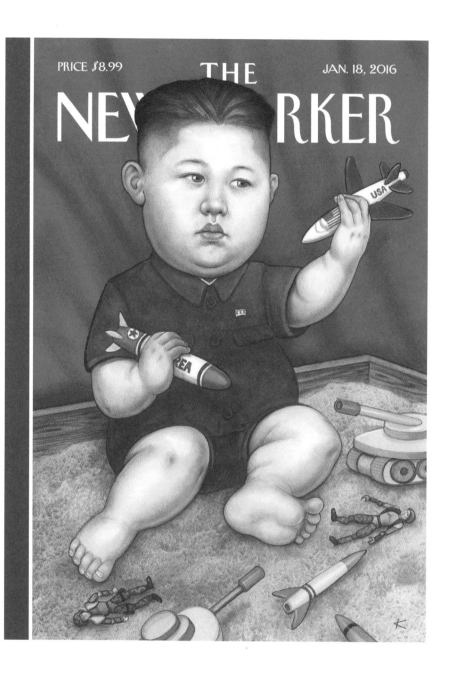

아니타 쿤즈, 2016
'새 장난감'
〈뉴요커〉 표지
아트디렉터 : 프랑수아즈 몰리

향수를 불러일으키는 패러디

신화, 풍자, 의미

──────────── 그래픽 패러디는 다양한 형식으로 미술과 디자인 분야에 등장한다. 잘 알려진 제품과 사람을 직접 조롱하기도 하고, 특정한 장르를 끌어 내리거나 잘못된 해석을 떠벌리기도 한다. 데이비드 플런커트David Plunkert의 전문 분야는 옛날 광고나 전단지 속 이미지를 잘라 붙여 만드는 콜라주다. 빈티지 이미지를 독특하게 구성하여 새로운 작품을 만들어내는 방식이다. 이 일러스트는 〈커밍스 베터러너리 매거진Cummings Veterinary Magazine〉의 살충제 클로르데인Chlordane에 대한 논평에 삽입됐다. 클로르데인은 미국에서 1948년부터 쓰이다 건강에 해롭다는 사실이 밝혀져 1988년에 사용이 중단됐다.

이 일러스트의 목적은 상투적인 캐릭터를 이용해 독자들에게 독성 화학물질 사용의 위험성을 다시금 깨닫게 하는 것이었다. "1950년대 주부용 잡지에 실릴 법한 광고에 대한 계산된 조롱이다." 플런커트는 설명한다.

경고성 기사에 일러스트를 그리는 데 여러 방법이 있겠지만, 이렇게 포스터에 나올 법한 전형적인 인물들로 보편적인 캐릭터를 만들어내는 것도 효과가 있다. 이 일러스트는 플런커트가 '영웅적Heroical'이라고 이름 붙인 가짜 만화책 광고를 토대로 발전시킨 것이다. 행복하지만 귀신 들린 것 같은 엄마의 얼굴, 해충을 즐거운 듯이 박멸하는 엄마의 모습은 '표면적으로만 즐거운 사람 또는 위험을 알지 못한 채 얼굴만 웃고 있는 사람'을 뜻한다. '안전 SAFE!'이라는 거짓 문구 바로 아래에 즐겁고 행복한 1950년대 아이들의 모습을 배치한 것 역시 비관적인 메시지를 전한다. 유독성 클로르데인 로고와 순진무구한 인물을 함께 등장시킨 아이러니는 다소 직접적이지만, 불쾌한 메시지를 전달하는 기교적인 방법이기도 하다.

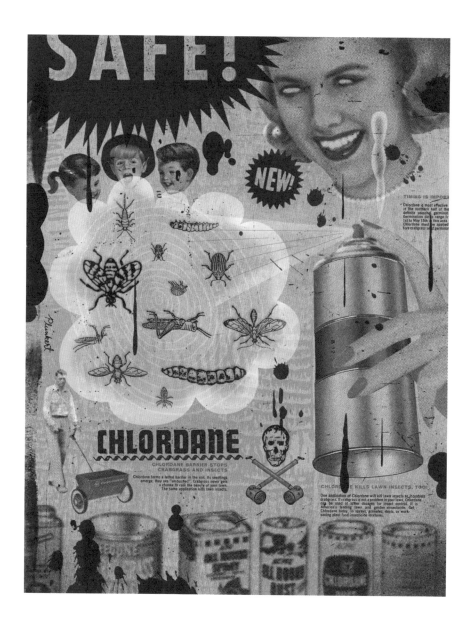

데이비드 플런커트, 2016
'화학 수사관 : 발암 물질 추적하기'
〈커밍스 베터러너리 매거진〉
아트디렉터 : 캐롤린 드칠로

새로운 세상을 창조하다

—

Lotta Nieminen / Mark Alan Stamaty / Catalina Estrada / Joost Swarte / István Orosz / Nora Krug / Eda Akaltun

도시 풍경
도시 공간 채우기

_____ 도시의 전경을 새롭게 창조하는 작업은 일러스트레이터로서 쉬운 일은 아니다. 우선 시간이 많이 소모된다. 또한 서로 전혀 다른 풍경에 통일성을 줄 양식적 포맷을 고안하지 않는 이상, 모양과 형태의 균형이 안 맞을 수 있다.

로타 니에미넨Lotta Nieminen은 어린이책《이 세상을 걸어요Walk This World》의 도시 전경 시리즈를 제작했다. "건물은 도시를 알아보기 쉽게 만들지만 장소에 성격을 부여하는 요소는 문화, 사람, 관습 같은 것들이다. 작업 과정 중 가장 즐거운 부분은 그림 안에 아기자기한 이야기들을 심는 것이었다."

니에미넨의 스타일은 구성 요소와 디테일이 많아 풍성한 느낌을 준다. 그는 "색과 패턴을 다양하게 활용하기에는 일러스트가 편하다"고 말한다. 그래픽 디자인에서는 미학이 간소화되기 때문이다. 니에미넨은 주로 성인용 일러스트를 작업해왔기에 이런 말을 남겼다. "어린이용 일러스트를 작업한다고 해서 나의 미적 특질이나 창작 과정이 달라졌다고 생각하지 않는다. 단순화하거나 뭉뚱그리고 싶지 않다. 아이들은 극도로 직관적이다. 몇 번을 읽어도 새로 발견할 것들이 잔뜩 숨어 있는 작은 우주를 만들고 싶었다."

일러스트는 처음 봤을 때는 평범한 도시 같지만 나라와 도시를 대표하는 요소들이 숨어 있다. "내가 작업하는 평면적인 스타일에서는 추상적인 표현이 허용된다. 이미지는 문자와 달리 다른 요소들과 어우러지기 쉽다고 생각한다. 나는 색과 형태를 통해 위계질서를 만들 뿐 명확한 전경이나 배경 없이 작업하는 게 좋다." 그는 생기 넘치는 색을 통해 특정한 기온, 시간대 심지어 냄새까지 일러스트에 담아내고자 했다.

로타 니에미넨, 2013
《이 세상을 걸어요》
출판사 : 빅픽처
발행인 : 레이철 윌리엄스
편집자 : 제니 브룸

혼돈 수용하기
복잡한 이미지의 힘

대부분의 현대적 에디토리얼 일러스트는 '적은 것이 아름답다'는 정신을 내포한다. 이미지 포화 상태인 세상에서 복잡함은 혼돈이고 질서가 미덕이라는 믿음이 팽배하기에, 시각적인 정보를 많이 담을수록 보는 이가 소비하는 시간은 줄어든다.

만화가이자 어린이책 일러스트레이터 마크 앨런 스타마티Mark Alan Stamaty는 생각이 달랐다. 그는 이미지가 지닌 힘에 대해 근본적인 믿음이 있기 때문에 미니멀리즘에 반박하며 오히려 극도로 복잡한 이미지를 만들어냈다. 그의 작품 속 등장인물들은 이상한 상황 속에 어색하고 무질서하게 배치되어 있으며 때로는 그림 속 책, 표지판, 신문, 광고판 등에도 재미있는 단어들이 적혀 있다.

스타마티는 〈워싱턴 포스트 북 월드The Washington Post Book World〉의 의뢰를 받았다. '서점Bookstore'이라는 제목으로 책을 사는 사람, 구경하는 사람으로 가득한 일러스트를 그렸다. "나는 우리가 사는 세상이 수많은 일이 벌어지는 무한하게 복잡한 장소라고 생각한다. 내가 이런 일러스트만 좋아하는 건 아니다. 하지만 확실히 내가 좋아하는 종류 중 하나이긴 하다." 그는 빈틈없는 장면과 혼란스러운 스타일을 통해 독자를 복잡하고 강렬한 그림 속으로 끌어들이고 싶었다. 그리고 그림을 볼 때마다 매번 새로운 것들을 발견하는 것처럼 느끼게 하고 싶었다. "그런 점 때문에 이 이미지에는 일종의 확장된 시간적 요소가 더해진다."

스타마티는 《도넛 필요한 사람?Who Needs Donuts?》이라는 어린이책 삽화로 잘 알려졌다. 그는 대상 독자에 개의치 않고, 사람과 사물로 가득 찬 혼란스러운 그림 스타일을 끝까지 밀어붙인다. 그리고 사람들은 복잡한 것 같지만 이상하게도 질서가 있는 그의 삽화 속으로 빠져든다.

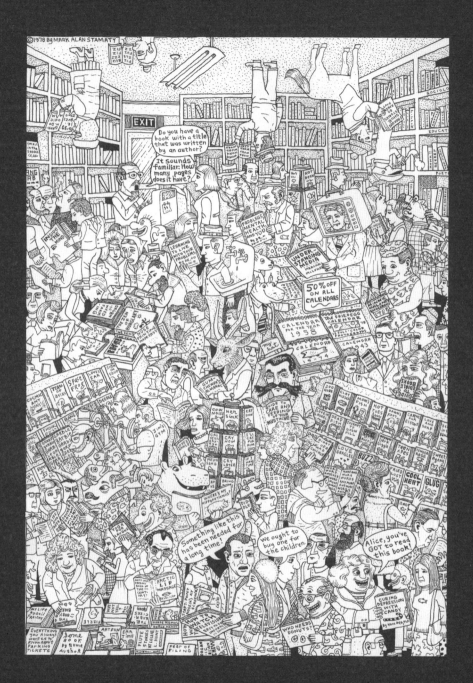

마크 앨런 스타마티, 1978
'서점'
〈워싱턴 포스트 북 월드〉
아트디렉터 : 쿠니오 프랜시스 타나베

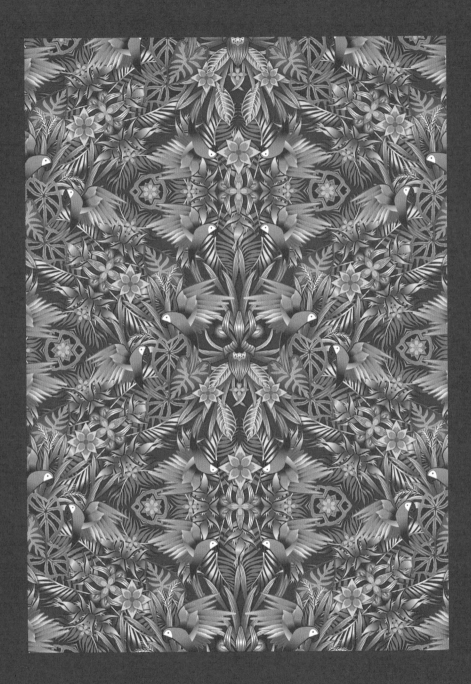

패턴으로 만든 세계
정글을 입다

────────────── 오늘날 일러스트레이션은 어떤 상품에나 사용되고 어디에나 적용된다. 요즘은 직물과 의류도 일종의 캔버스처럼 활용되기 때문에 온갖 복잡하고 이국적인 패턴을 사용한다. 카타리나 에스트라다Catarina Estrada가 바르셀로나 신발 브랜드 아렐스Arrels를 위해 만든 일러스트는 보면 기분이 좋아지는 자연주의적 패턴으로 구성되어 있는데, 패턴만으로 하나의 새로운 세계를 창조한 느낌이다.

이 컬렉션에서 에스트라다는 '힘이 넘치고 이국적인' 정글로 돌아가고 싶었다. "끝없이 펼쳐진 초록과 다양한 색감, 수많은 동물, 조상에게 물려받은 조화로운 북소리까지, 내가 태어났던 콜롬비아의 정글로 돌아가고 싶었다. 정글은 내게 현실이자 꿈이다. 자연의 모든 것이 나의 흥미를 끈다. 자연의 색, 형태, 질감, 이들이 내 영감의 주된 원천이다." 그가 일러스트를 통해 만들어내고 싶은 느낌과 분위기는 자연에 대한 애정을 바탕으로 한 낙관주의 그리고 아름다움이다.

에스트라다는 민속 예술, 라틴아메리카 예술과 공예에 다른 문화를 결합하여 멋지고 새로운 세계를 만들어내고 '그 색·디테일·형태·구성·조화·풍요로움·이국적 정서'에 매력을 느낀다. 그는 일러스트가 직물 위에 프린트되었을 때 그것이 살아나는 듯한 느낌을 받는다고 한다. 그리고 실제로도 그러하다. 복잡한 패턴이 가득한 옷으로, 가구로, 전체적인 시각 환경으로 살아나 활기를 띤다.

새로운 세상을 창조하다

──────────
카타리나 에스트라다, 2015
'과카마야 정글'
아렐스 바르셀로나
아트디렉터 : 하비에르 로데트

재미있는 판타지
터무니없지만 가능하다

일러스트레이션은 현실 세계에서는 가능한지 알 수 없지만, 판타지 세계에서는 상상한 것을 마음껏 만들 수 있게 허락한다. 하지만 아무리 판타지라도 과하게 상식을 벗어나서는 안 된다. 약간의 논리와 타당성은 존재해야 한다. 이 그림은 질문을 던진다. 세계의 대도시들처럼, 도시라는 이름의 정글 속에서 살아가는 사람들이 실제로도 평화로운 전원생활을 할 수 있을까? 요스트 스바르트Joost Swarte는 〈뉴요커〉에 실린 일러스트 '도시를 떠나요Get Out of Town'에서 그 질문에 대한 답을 내린다. 비슷하게 생긴 고층 아파트 옥상에 제각기 다른 모습의 주택과 정원이 자리 잡은 것이다.

모두 같은 색, 같은 크기에 같은 비율의 창문이 같은 수만큼 있는 직선적이고 정확한 건물들은 옥상 위 제각각인 건물 지붕들과 극명한 대조를 보이며, 도시를 떠나 교외나 시골로 가고 싶은 사람들의 욕망을 보여준다.

동시에 스바르트가 만들어낸 세상은 펜트하우스의 모순과 불평등도 보여준다. 고층 건물의 꼭대기층에 사는 사람들은 보통 아래층에 사는 사람보다 더 이점이 많기 때문이다. 그는 폐소공포증을 떠올리게 할 만한 구성을 선택했다. "안에서 하늘을 내다볼 수 있는 개방된 구조도 그려봤지만 최종적으로 선택한 이미지는 사람들이 스스로가 만든 환경 속에 갇혀 있다는 인상을 준다." 스바르트가 전하고자 하는 더 깊은 메시지가 있다. 도시 중심지를 개발하고 설계하는 사람들은 생활공간에 유사함이라는 성격을 부여하지만 우리가 반드시 거기에 갇혀 살 필요는 없다는 것이다. 이 유머러스한 일러스트는 불가능하지만 그럼에도 현실 가능성이 있는 세상을 보여준다.

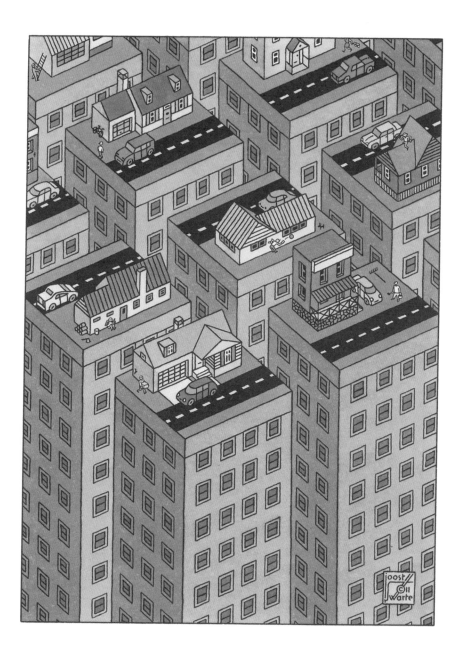

요스트 스바르트, 2011
'도시를 떠나요'
〈뉴요커〉
아트디렉터 : 크리스 커리

이슈트반 오로츠, 2005
'벽'
티아라 프레스

시각적 역설
눈속임

_____ 착시는 일러스트의 훌륭한 특질이다. 현실을 관통해 현실 너머 저편을 보게 하는 능력은 뛰어난 전문가만이 선보일 수 있는 재주다. M. C. 에셔M. C. Escher(1898~1972)는 저명한 그래픽 아티스트로, 그의 작품은 현대의 일러스트레이터에게도 여전히 영감을 주고 있다.

에셔의 유명한 판화 작품은 대부분 '불가능한 구조물'을 묘사한다. 이를테면 '올라가기와 내려가기Ascending and Descending'는 끊임없이 이어지는 계단으로, 본질적으로 절망이라는 메시지를 담고 있지만 수학적으로는 아주 정밀하다. 이슈트반 오로츠István Orosz는 이를 시각적 역설이라고 부르는데, 리얼리즘에서 시작하여 모순되는 태도로 끝이 난다.

오로츠의 일러스트는 에셔와 비슷한 점이 많고 그의 걸작만큼이나 강렬하다. 이 작품은 오로츠만의 특징적인 제작법인 왜상 화법anamorphosis으로 제작되었다. 완성된 그림을 거울에 비춰보면 처음과는 다른 모양으로 변형되는 방식을 말한다. 그는 '그려진 시간The Drawn Time'이라는 이름의 시리즈에 대해 "건축학적으로 불가능한 것을 그려 공간 속의 역설을 표현했다. 비록 시간으로부터 나 자신을 독립시킬 수는 없지만, 교차하면서 쌓아올린 현실과 상상력은 종종 무한함과 영원함의 착시를 보여주는 것 같다"고 말했다.

역설을 이성적으로 받아들일 수 없지만, 어쩌면 우리가 전통적인 논리로 세상을 이해할 때보다 더 많은 것을 짐작할 수 있게 돕는다고 그는 말한다. 이런 그림들을 통해 우리는 이미 알고 있는 방법 외에도 세상을 읽어내는 또 다른 방법이 숨어 있을지도 모른다는 생각을 하게 된다. 어쩌면 방법을 탐색하는 과정 자체가 핵심일 수도 있다. 그리고 이런 이미지는 역설 속에서 지식을 탐색하고 얻을 수 있게 도와준다.

요술 부리는 유령
상상력에 불을 붙이다

_____ 20세기 중반 대량 발행된 잡지, 광고, 책에 실린 일러스트들은 대부분 양식화된 리얼리즘의 형태를 취했는데, 구성주의적이고 극적이며 로맨틱한 특징을 가진다. 노라 크루그Nora Krug 같은 개념적 일러스트레이터의 작품은 수적으로 부족했다. 개념적 일러스트는 상상력에 불을 붙이는 데는 도움이 되지만, 작품으로 완성된 적은 거의 없었기 때문이다.

크루그의 책 《섀도 아틀라스Shadow Atlas》에 실린 '아비쿠Abiku' 일러스트는 유령이라는 신령스러운 개념을 풍부한 색채와 비현실적인 디테일이 가득한 이미지 속에서 해석하고 있다. 크고 신비로운 붉은색 인물은 발끝으로 선 채, 나무에 발목이 묶여 도망치지 못하는 인물을 위협한다. 바닥에 누워 있는 임신한 인물은 나무에 부분적으로 가려졌고, 나무에는 사람의 눈과 팔이 붙어 있다.

아비쿠는 요루바족의 정령으로, 임신한 여성의 몸에 들어가 아이를 잡아먹는다. 책의 주제가 정령과 유령인 덕분에 크루그에게는 신비로운 공간을 배경으로 구성적인 형태와 역사적인 아이디어를 마음껏 다룰 수 있는 예술적 자유가 있었다. "나는 늘 사람들이 유령을 믿는 이유와 유령 이야기가 지닌 힘에 대해 관심이 많았다." 그는 유령들이 아이를 잃는 두려움, 사랑하는 사람을 알아보지 못하게 되는 두려움과 같은 보편적인 감정을 반영한다는 사실을 깨달았다. 유령이 아이의 갑작스러운 죽음, 치매나 기억력 상실 등을 설명할 수 있는 핑곗거리가 된다는 것이다. 물론 이야기의 내용이 일러스트에서 잘 드러나는 게 중요하지만, 가장 의미 있는 그림은 사실, 신화, 상상력의 결합으로 구체화되며 독창적이고 생생한 마법 세계는 그 속에서 모습을 드러낸다.

The illustration idea book

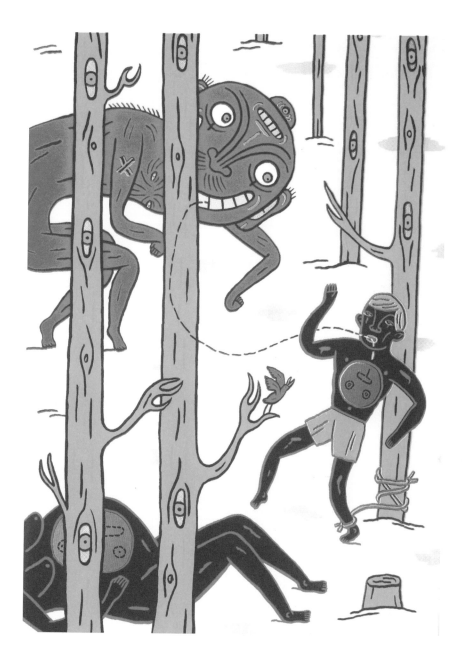

노라 크루그, 2012
'아비쿠'
《섀도 아틀라스》
출판사 : 스트라네 디지오니
아트디렉터 : 엔리코 피아멜리, 마르지아 달피니

느와르 스타일
일러스트레이션이 영화를 해석할 때

_____ 느와르란 1940년대와 1950년대 할리우드의 흑백 범죄 드라마를 통칭하는 용어로, 보통 하드보일드 탐정물을 뜻하며, 빛과 그림자를 잘 활용해 우아하게 촬영되었다. 느와르 양식은 지금까지 숱하게 모방돼왔고, 특정한 시간과 장소를 떠올리게 하는 극적인 일러스트로 형태가 바뀌기도 한다.

이다 에이칼턴Eda Akaltun은 영국 아카데미 영화상BAFTA과 스튜디오 스몰Studio Small의 제안으로 2012년 영화제 책자 표지로 사용될 최고의 영화상 후보 다섯 편을 일러스트로 해석하게 되었다. 이 작품은 그중에서도 그해 최고 작품으로 선정된 〈아티스트The Artist〉를 표현한 것으로 희극적인 흑백 이미지가 1920년대를 떠올리게 한다. 에이칼턴은 무성영화 배우 조지와 젊은 댄서 페피의 로맨스를 과감하고 그래픽적인 스타일로 표현하고자 했다.

영화 속 느와르 스타일은 "대비와 깊이를 만들어내기 위해 질감과 패턴을 사용하는 방법과 굉장히 잘 어울렸다"고 에이칼턴은 말한다. 그의 작품은 사진과 그래픽 요소를 이용한 콜라주였고, 느와르 감성이 담겨 있을 뿐 실제 느와르의 미적 특질을 베낀 모방품이 아니었다. 그는 독자들이 이 이미지를 보자마자 영화를 떠올리기를 바랐고, 〈아티스트〉 영화에서 가장 기억에 남는 장면 중 하나를 스틸 사진으로 선택했다.

에이칼턴이 보기에 무생물인 야회복 재킷과 함께 사랑의 춤을 추는 장면은 영화 속 희망찬 로맨스의 완벽한 구현이었다. 그는 주요 캐릭터를 디테일하게 보여주는 동시에, 자신만의 새로운 구성과 질감을 통해 주제로 시선을 집중시켰다. 결과적으로 느와르 스타일에 대한 아주 개인적인 해석이 완성된 것이다.

이다 에이칼턴, 2012
'아티스트'
BAFTA/스튜디오 스몰
아트디렉터 : 가이 마셜

The illustration idea book

캐리커처라는 실험

—

Milton Glaser / Steve Brodner / André Carrilho / Edel Rodriguez / Hanoch Piven /
Barry Blitt / Spitting Image

얼굴이라는 상징

색깔 속 흑백

<u>　　　　　　　</u> 캐리커처란 웃기거나 재치 있게 사람의 얼굴을 과장한 것으로 오락 또는 풍자용으로 만들어지는데, 보통은 두 가지를 목적으로 한다. 캐리커처는 대상의 수염, 눈썹, 귀, 눈처럼 눈에 띄는 특징을 크게 과장하기 때문에 조그만 흙무더기를 높은 산으로 변모시켜놓는다. 신체적 변화는 필연적이지만, 인식 가능한 유사성을 훼손해서는 안 된다.

　사람의 얼굴과 형태를 과장하는 다양한 수사법은 수백 년 전부터 존재했다. 이를테면 가장 흔한 캐리커처 방법에는 작은 몸에 큰 머리를 그리거나, 큰 몸에 작은 머리를 그리거나, 몸과 분리된 머리를 배경에 배치하는 것 등이 있다. 하지만 캐리커처도 좀 더 절묘한 상징적 표현이 될 수 있다. 가장 두드러지는 신체적 특징을 대상을 대표하는 형태나 색으로 변환하여 나타내는 방법이다. 밀턴 글레이저Milton Glaser의 유명한 밥 딜런 포스터가 그 예다. 이 포스터는 원래 밥 딜런의 베스트 음반 안에 접어 넣은 것이었다.

　글레이저 작품의 특징은 예상하지 못한 다양한 자료에서 시각적인 원형과 유물을 캐내는 것이다. 딜런의 옆모습 실루엣은 1957년 마르셀 뒤샹Marcel Duchamp이 그린 자화상 옆모습에서 따왔다. 딜런의 독특한 곱슬머리는 페르시안 미니어처에서 영향받은 것으로 구불구불하게 서로 이어진 외곽선 안에 서로 다른 색이 칠해져 있는데, 당시의 사이키델릭 스타일을 떠오르게 한다. 처음 스케치 단계에서는 입 앞에 하모니카를 그렸다. 하모니카를 지우자 검은 실루엣 옆모습과 비슷한 흰 여백이 생겼다. 여백은 전체 그림에 시각적인 긴장감을 증가시키고, 글레이저가 '해안선'이라고 부르는 딜런의 옆선에 더욱 집중하게 만든다. 이 초상화는 아이콘이 되었다. 밥 딜런이 상징적인 싱어송라이터였던 순간을 영원히 기억하게 만드는 아이콘 말이다.

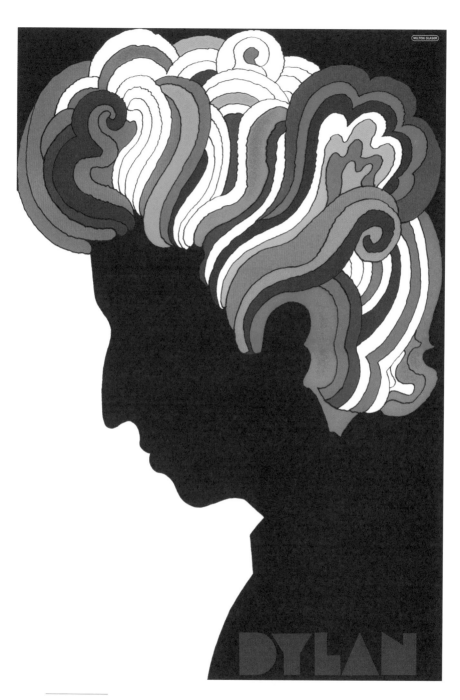

밀턴 글레이저, 1966
'딜런'
컬럼비아 레코드
아트디렉터 : 존 버그

스티브 브로드너, 2016
'죠스'
〈빌리지 보이스〉 표지 일러스트레이션
아트디렉터 : 앤드루 호턴

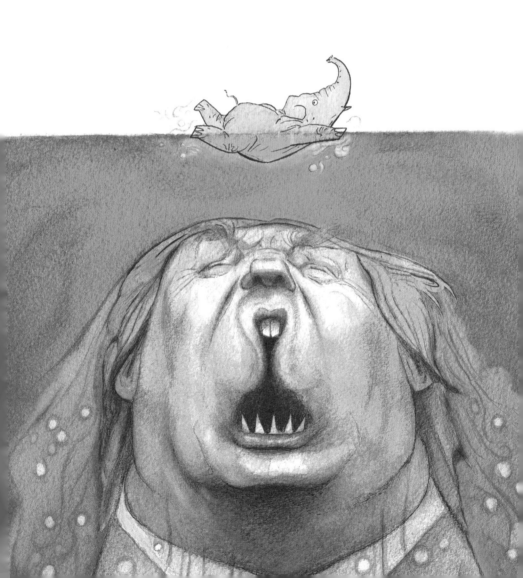

아이콘을 레퍼런스로
대중문화에서 풍자를 낚다

─────────── 일러스트레이터가 영감을 얻고 차용할 수 있는 익숙한 레퍼런스 중에서 효과적인 것은 티브이, 연극, 그림, 영화 등 대중문화의 유명한 아이콘이다. 이런 레퍼런스를 이용하는 방법은 다양하겠지만 그중에서도 캐리커처가 가장 강력하다.

영화 〈죠스Jaws〉의 유명한 포스터를 모르는 사람은 없을 것이다. 큰 상어가 수면 위로 미사일처럼 튀어 오르려 하고, 바로 위에 곧 희생자가 될 사람이 수영하고 있는 장면은 위험, 악, 두려움을 연상시킨다. 그런 이유로 이 포스터는 정치적 또는 비정치적 메시지를 전달하기 위해 다양하게 쓰여왔다.

스티브 브로드너Steve Brodner는 좌파 성향의 잡지 〈빌리지 보이스The Village Voice〉 표지에서 강렬한 '죠스' 이미지를 사용했다. 당시 대선에 뛰어든 도널드 트럼프는 인기를 끌면서 같은 공화당 소속 라이벌들을 위협하고 있었다. 이 캐리커처는 농담하듯 트럼프가 코끼리로 대변되는 공화당 후보들에게 심각한 위협이 되고 있다는 사실을 완벽하게 보여주었다. 트럼프가 상어인지는 확실치 않았지만 당시에는 두 캐릭터의 만남이 이보다 더 적절할 수 없었다. "내가 그 캐리커처로 드러내고 싶었던 아이디어는 트럼프의 특징을 킬러 상어와 연관시켜서 그의 얼굴에 가려져 보이지 않는 면을 꺼내 보이는 것이었다." 친숙한 것과 놀라운 것의 결합은 강력한 연상 기억법이 된다.

이야기를 전달할 때 과장은 수단에 불과하지만, 과장된 이미지는 훨씬 효과가 크다. 제대로 각인된 아이콘은 모든 레퍼런스를 떠올리게 하고, 많은 사람에게 메시지를 전달한다. 트럼프의 외모적 특징을 단순하게 과장했더라면 재미는 있겠지만, 오랫동안 잊지 못할 강렬한 인상을 남기지는 못했을 것이다.

왜곡
인지 가능성의 한계를 늘리다

_____ 사람의 얼굴이나 몸은 얼마나 과장해야 알아볼 수 없게 될까? 캐리커처에서 이것은 굉장히 중요한 질문이다. 캐리커처로 표현된 사람을 알아보지 못한다면 실패나 다름없다. 가수이자 송라이터, 기타리스트인 닐 영Neil Young에 대한 안드레 카힐류André Carrilho의 캐릭터 연구에서 보다시피, 조화를 이루지 못하는 부분들이 모여 전체적인 조화를 이루는 한, 캐리커처에는 표현의 자유가 있다.

독특한 캐릭터 묘사는 단순한 관찰에서 나왔다. 카힐류는 온라인에서 사진 자료를 살펴본 후, 마치 야외 콘서트장에서 바람을 맞으며 어쿠스틱 기타와 하모니카 스탠드를 매고 서 있는 닐 영을 그리기로 결심했다. 구부정한 자세에 늙어 보이지만 평생 해오던 자신의 천직을 이어가는 사람의 모습이다.

묘사가 꾸밈없어서 거슬리는 사람도 있을 것이다. 나이를 먹어가면서 그의 외모 역시 늙고 거칠어진 게 사실이다. "그는 시간을 어깨에 짊어지고, 걸어온 길을 밟고 서 있는 전설이다. 바로 그 점을 묘사하고 싶었다."

카힐류는 의뢰해온 출판사와 독자를 위해 '개인적인 스타일과 관점을 거스르지 않는 한' 자신의 일러스트를 조정할 줄 아는 사람이다. 하지만 이 캐리커처는 13년 동안 함께 일했던 일간지 〈인디펜던트 일요판The Independent on Sunday〉을 위해 만든 것이었기에, 그는 자신에게 창작의 자유가 있고, 잡지사는 자신을 향한 신뢰가 있음을 확신했다. 그래서 닐 영의 가장 눈에 띄는 특징을 고수하는 한 일정 수준의 왜곡이 허용된다는 걸 알고 있었다.

안드레 카힐류, 2014
'닐 영'
〈인디펜던트 일요판〉
아트디렉터 : 콜린 윌슨, 사라 몰리

The illustration idea book

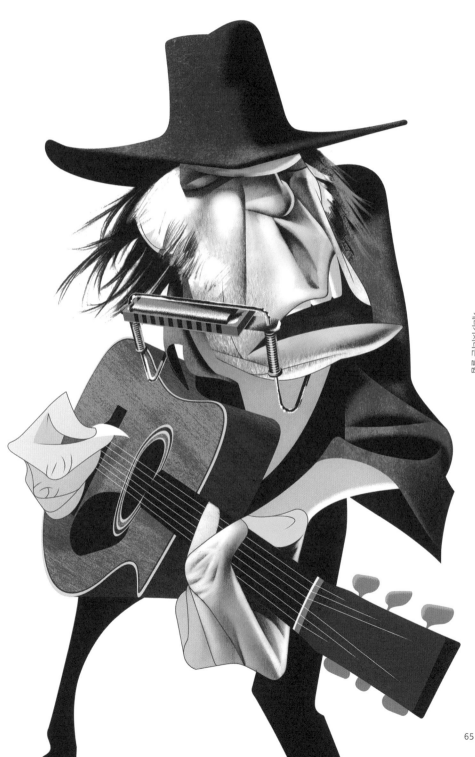

외모적 특징
흘러내리는 얼굴

_____ 2016년 도널드 트럼프가 미국 대통령으로 선출되자 많은 사람이 충격에 빠졌다. 트럼프의 캐리커처는 출마가 주목받기 시작할 때부터 활발히 만들어졌다. 독특한 빗질부터 오렌지빛 인공 태닝까지 그의 외모는 명확한 타깃이 되기에 충분했다. 그의 얼굴을 자세히 살펴보면 언제 흘러내릴지 모르는 가면을 쓰고 있는 것 같은 인상을 받는다.

에델 로드리게스Edel Rodriguez는 그의 외모적 특징을 이용해 2016년 8월 〈타임 Time〉 표지를 만들었다. '멜트다운Meltdown'이라는 제목의 캐리커처이자 일종의 신통찮은 로고이기도 했다. 이 그림이 일차적으로 시사하는 바는 트럼프는 무능력하기에 앞으로 받게 될 스포트라이트의 열기를 견뎌내지 못할 거라는 뜻이다. "표지 콘셉트는 트럼프 진영이 지금 멜트다운에 처해 있다는 걸 보여주는 것이었다"고 그는 회상한다. 이는 트럼프가 대통령에 어울리지 않는다고 폭로하는 수많은 언론에 대한 반응이었다. 그에게는 단순화한 트럼프의 얼굴에 초점을 맞추고 표지를 흘러내릴 듯 표현한 것이 이런 메시지를 전달할 최고의 반어적인 표현으로 보였다.

로드리게스의 목적은 최근 뉴스를 제대로 파악하지 못한 사람들까지도 그가 묘사한 인물을 한눈에 알아보게 하는 것이다. 그는 이 그림이 특정 당파에 치우치기는 하지만, 주제를 제대로 전달할 수 있게 최선을 다한다고 말한다. "관중의 반응은 뒤따라오는 것이라서 내가 예측할 수 없다." 이 이미지의 빈틈없는 단순함과 놀라운 그래픽이 보여주는 힘은 확실히 많은 반응을 이끌어냈지만 전형적인 캐리커처를 초월하기에, 캐리커처나 만화보다는 삽화적인 상징에 가깝다고 할 수 있다.

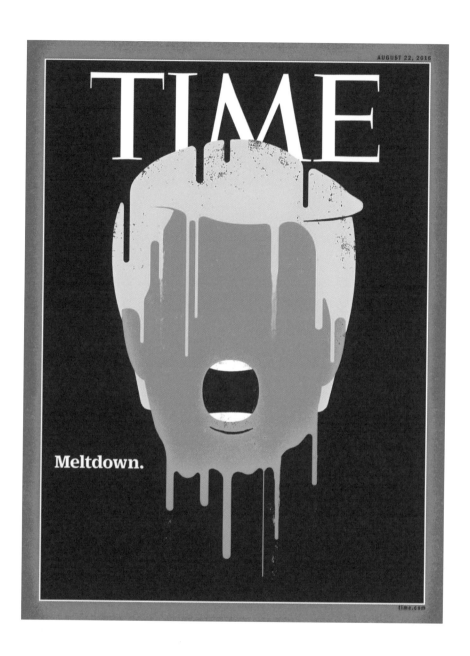

에델 로드리게스, 2016
'멜트다운'
〈타임〉 표지
아트디렉터 : D.W. 파인

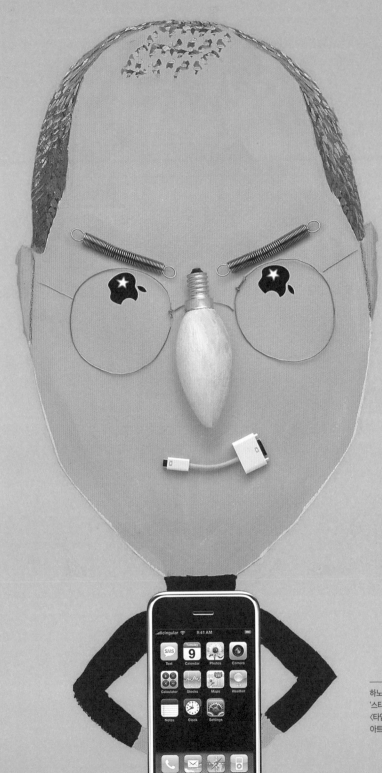

하노흐 피벤, 2007
'스티브 잡스'
〈타임〉
아트디렉터 : 톰 밀러

재활용품
얼굴이 아닌 얼굴

———————— 어떤 캐릭터가 생각지도 못한 장소와 물건을 통해 아주 생생하게 드러나는 일, 기적처럼 구체화되는 일은 꽤 흔한 편이다. 누구나 구름에서 사람의 모습을 찾아내고, 쓰레기 더미나 대리석에서 얼굴을 본다.

하노흐 피벤Hanoch Piven의 캐릭터는 이런저런 물건의 배치로 형태를 갖고 생명을 얻게 되지만 이는 마법은 아니다. 피벤은 묘사하고자 하는 인물의 참다운 모습과 대상에 대한 작가의 생각이 드러나는 물건을 의도적으로 활용한다. "일단 화판 위에 물건들을 올려놓고, 넣었다 뺐다 하면서 여러 가지를 시도해본다." 물건들이 딱 맞게 결합되었을 때, 누구나 알아볼 수 있고 결정적으로 영리한 표현이 되었을 때 캐리커처는 완성된다.

이 그림은 〈타임〉에 실린 100명의 영향력 있는 인물 중 스티브 잡스에 대한 기사에 쓰였다. 피벤은 두 가지가 중요하다고 생각했다. 애플의 심볼 아이폰과 그를 대변할 수 있는 아이템 말이다. "전구로 코를 표현하는 게 마음에 든다. 여러 차례 시도해본 장난이지만 할 때마다 늘 죄책감을 느낀다. 재미있는 건 코 모양에 따라 어떤 전구를 선택하느냐이다. 이렇게 뾰족하고 촛불을 닮은 코는 종교적인 걸 포함해 많은 연상을 불러일으키기에 정말 참기 힘들었다."

피벤의 일러스트가 지닌 근본적인 목표는 '재미있으면서 예상 밖의 방법으로' 의사소통하는 것이다. 이를 위해서는 재료로 퍼즐을 맞추는 것만으로는 부족하며, 묘사하는 사람의 본질을 이해해야 한다. 독자가 인물을 알아보고 그 사람의 본질을 정확히 전달할 수 있는 소품을 사용하는 게 필수적이다. 피벤은 결코 자신의 작품을 운에 맡기지 않는다. 마치 우연히 조합된 것처럼 보이기 위해 열심히 배치할 뿐이다.

고유한 특징 표현하기
이미 캐리커처인 사람들

—————————— 캐리커처가 만들어지기만 하는 건 아니다. 저절로 생기기도 한다. 정확히 말하면 캐리커처로 만들기 쉬운 특징을 가진 사람들이 있다. 일러스트레이션이 뛰어난 캐리커처가 되기 위해서는 알아볼 수 있고 다루기 쉬운 신체적 특징이 있어야 할 뿐 아니라, 우스꽝스럽게 묘사될 만한 행동이나 습관이 있어야 한다. 배리 블리트Barry Blitt가 〈뉴요커〉 표지로 그린 '배치기 다이빙Belly Flop' 일러스트는 당시 대통령 후보였던 도널드 트럼프와 완벽하게 닮은 외모보다는 그림의 전제가 대상의 개성을 기반했다는 점에서 성공을 거뒀다.

당시 블리트는 싸움에 뛰어드는 힐러리 클린턴과 다이빙 보드에서 정신없는 곡예 다이빙을 하고 있는 빌 클린턴 전 대통령의 일러스트를 그리고 있었다. 그림이 완성되었을 때 입후보 첫 주부터 트럼프가 엄청난 인기를 끌었고, 다이빙대 은유는 그에게 더 어울릴 것 같았다. 블리트는 다시 작업에 착수했고 사방으로 흩어지는 다른 공화당 후보들을 추가로 그려 넣었다.

블리트는 저속한 과장법에 의존하지 않는다. "운 좋게도 이 그림에 묘사된 사람들은 대부분 현실에서도 캐리커처인 사람들이다. 그들의 코믹한 얼굴을 그냥 그리기만 하면 된다." 그렇지만 슬랩스틱과 풍자 사이에서 포착한 그의 정교한 균형 감각은 중요한 역할을 한다. 상황에 잘 맞아떨어지는 캐리커처가 되려면 그에 맞는 특정한 제한이 필요하다. 블리트는 맨 처음 스케치에서는 몸을 동그랗게 말고 다이빙하는 트럼프를 그렸다. "잡지사에서는 그 자세가 의기양양해 보인다고 했다." 배치기 다이빙이야말로 적절한 희극적 광기를 표현하기에 적합하다고 보았다. 이 콘셉트는 궁극적으로 특정한 인물을 위해 맞춤 제작되었다. 스스로를 과장하는 이가 아니고서야 누가 이렇게 우스꽝스러운 다이빙을 하겠는가.

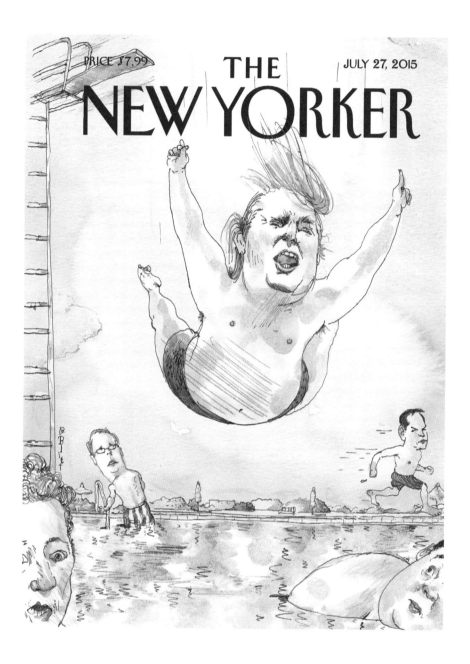

배리 블리트, 2015
'배치기 다이빙'
〈뉴요커〉 표지
아트디렉터 : 프랑수아즈 물리

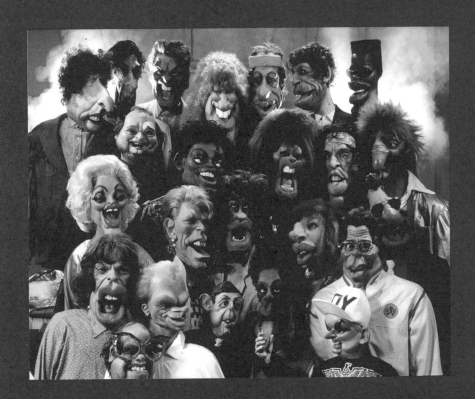

스피팅 이미지, 1988
'팝스타들'
아트디렉터 : 로저 로

애니메이션

캐리커처를 살아 움직이게 하다

──────── 걷고 말하고 움직이며 살아 있는 것처럼 보이는 마리오네트 같은 3차원 캐리커처는 고정된 이미지보다 훨씬 이목을 집중한다. 캐리커처를 3차원으로 만든 선구자는 19세기 프랑스 작가 오노레 도미에Honoré Daumier다. 20세기 후반 도미에의 유산을 스피팅 이미지Spitting Image라는 영국 티브이 쇼가 물려받았다. 매주 방영되는 풍자 쇼 스피팅 이미지는 당대 세계의 영웅과 악당을 고무 인형으로 표현했다.

3차원 캐리커처는 단순한 2차원 캐리커처보다 훨씬 감정적인 힘을 갖는다. 스피팅 이미지의 인형은 유명인을 기괴할 정도로 우스꽝스럽게 만들었고, 소리와 움직임을 더했다. 광범위한 풍자를 위해 인형을 사용한 건 효과적이었다. 그들은 티브이 안에서만 '실재'했기 때문이다.

"스피팅 이미지는 인형으로 개인이 가진 성격의 진실된 면을 과장하려 했다." 쇼의 공동 창설자이자 수많은 캐리커처를 제작한 로저 로Loger Law가 말한다. 재미있는 예가 미국 대통령 로널드 레이건의 묘사로, 일하느라 바쁜 모습이 아니라 침대에서 낮잠 자는 모습을 주로 다루었다.

애니메이션 캐리커처를 성공시키는 열쇠는 로의 설명대로라면 캐리커처가 모든 앵글에서 꼭 들어맞아야 하는 것이다. 또 하나는 보이스 아티스트다. 로는 성대모사를 잘하는 연예인을 고용했고 그들은 '목소리 캐리커처'를 개발했다. 유명인들의 말하는 버릇을 흉내 내서 대본에 적힌 농담을 전달했기 때문이다. 스피팅 이미지의 캐리커처는 조롱 섞인 과장을 하는 바람에 늘 질타를 받았다. 쇼가 방영된 1984년부터 1996년까지는 디지털 방식이 적용되지 않던 때였다. 지금은 캐리커처를 살아 움직이게 하는 방법이 셀 수 없이 다양해졌다.

클리셰 변형하기

—

Brad Holland / Gary Taxali / John Cuneo / Gérard DuBois / Tim O'Brien / Mirko Ilić
/ Christoph Niemann

클리셰 전복시키기
클리셰도 유용할 땐 유용하다

_____ 브래드 홀랜드Brad Holland는 클리셰를 넣지 않으려고 노력하지만 "클리셰도 유용할 땐 유용하다"고 말한다. 이 일러스트에서 그는 뇌구조와 미로라는 클리셰를 결합해서 하나의 의미를 만들고, 또 다른 클리셰인 풀리지 않는 고르디우스의 매듭을 추가해 처음 클리셰를 뒤엎어버리고 완전히 새로운 의미로 보이게 한다.

홀랜드는 클리셰를 뒤집어엎음으로써 아주 복잡한 생각을 경제적이고 '비꼬지 않고 있는 그대로' 전달할 수 있다고 믿는다. 이 그림은 자신의 블로그 '불쌍한 브래드퍼드의 연감Poor Bradford's Almanac'에 올린 마흔 개의 포스터 중 하나다. 오리지널 아이디어는 그가 전에 만들었던 다른 작품에서 가져왔다. 이전 작품은 빡빡 깎은 머리를 실제처럼 생생하게 그리고 그 안에 미로를 그려 넣었다. 가운데에는 직접 그린 매듭이 있다. "물감으로 그림을 그리는 게 좋았지만 가장 중심이 되는 구성 요소를 선으로만 표현해야 하는 게 불만이었다." 그는 작품을 끝내며 "처음부터 아예 다른 방식으로 하는 게 어떨까. 얼굴을 완전히 2차원으로 표현하고 전체를 선으로만 그리는 거다. 이 콘셉트를 새롭게 시도해봐야겠다고 다짐했다."

새로운 그림을 제작하는 과정이 생각대로 진행되지는 않았다. 그림이 완성된 후 어떤 과정을 거쳤는지 분석이야 할 수 있겠지만 신중한 고민과 계획을 가지고 그림을 완성하는 게 가능할지는 의문이다. 이 그림은 무심한 연필 선이 재미를 전달하고 대강 쓴 것 같은 레터링과도 잘 어울렸다. 추상적인 색은 이 그림을 관찰의 영역보다는 아이디어의 영역에 위치시킨다. 파스텔 같은 질감은 소박한 선 그림에 결여되기 쉬운 감각적인 분위기를 부여한다.

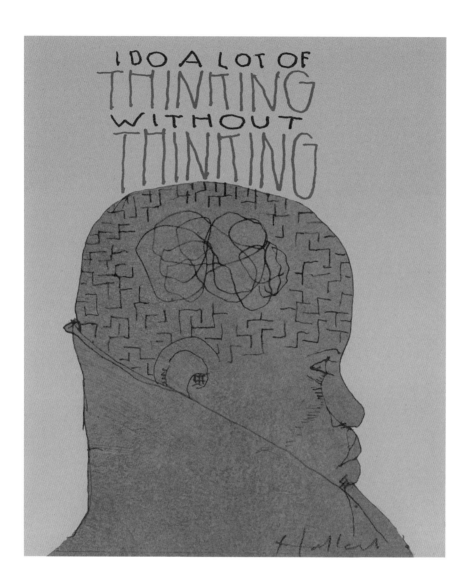

브래드 홀랜드, 2016
'생각하지 않고 생각하기'
불쌍한 브래드퍼드의 연감

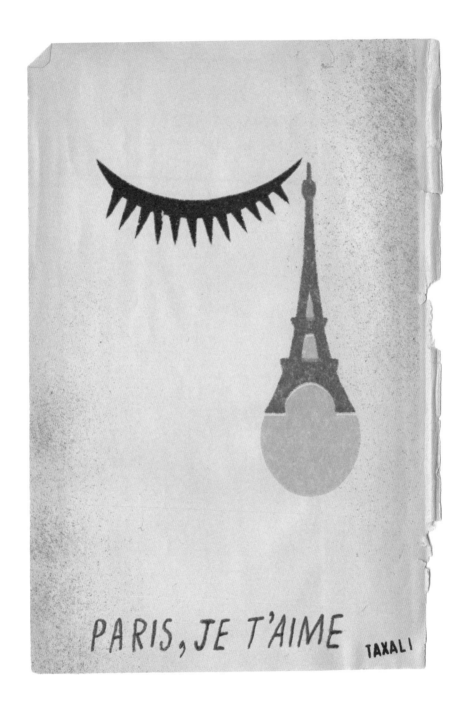

게리 타살리, 2015
'파리, 사랑해'

오래된 아이콘으로 만든 새로운 예술
함께 나눈 슬픔을 표현하는 법

_____ 패러디는 익숙한 이미지가 코믹하거나 반어적인 방법으로 사용되는 것을 뜻한다. 오마주는 상징적 이미지를 사용해 새롭지만 적절하게 연관된 아이디어를 영리하게 전달할 때 완성된다. 이 일러스트레이션은 게리 타살리Gary Taxali의 작품으로, 2015년 파리의 바타클랑 극장 등지에서 테러로 희생당한 130명을 기리며 제작한 것이다.

프랑스의 상징으로 에펠탑보다 나은 게 있을까? "대부분의 사람이 클리셰 속에서 그렇게 생각한다." 타살리는 명백한 시각적 은유와 상징을 선택한 다음, 새롭지 않은 주제를 새롭게 말하기 위해 그것을 전복시켰다. "예술가로서 효과적으로 의사소통하기 위해서 독창적인 아이디어를 품는 건 당연하다. 이미 그려진 적 있는 그림을 그리면 아무것도 전달하지 못한다." 그림 속 감은 눈과 에펠탑을 에워싼 눈물 한 방울은 슬픔을 표현할 강력한 방법이었다. 그는 'PARIS, JE T'AIME(파리, 사랑해)'라는 글자를 추가했고, 이는 2006년에 나온 동명의 영화에 대한 레퍼런스이자 파리라는 도시에 대한 오마주이기도 했다. 그 사건의 공포를 극복하기 위한 타살리만의 방법이었던 것이다. "파리는 전 세계가 사랑하는 도시다. 개인적으로도 관계가 있는 곳이기에 뭔가를 창작하고 싶은 강한 필요를 느꼈다."

잔혹한 테러는 집단적 슬픔을 불러일으켰다. 이 그림은 관객이 반드시 필요하다. 아이콘으로 전 세계가 어떤 기분인지를 표현하기 때문이다. 예술가의 임무 중 하나는 인류의 감정을 기록하고 의사소통하는 것이다. '파리, 사랑해'는 사람들에게 반향을 주었고 소셜 미디어에 수없이 공유되었다.

진지한 코미디
독자의 관심을 기반으로 하는 일러스트

_____ 〈뉴요커〉 같은 잡지의 표지 일러스트는 보는 사람과의 합의가 필요하다. 일러스트레이터와 독자 모두 특정 시사에 관심이 있어야 한다. 이슈에 대한 기본적인 이해가 있어야 하며 그와 관련한 클리셰에도 익숙해야 한다는 뜻이다. 2009년 뉴욕시는 돼지 독감에 대한 공포로 들끓었고, 일러스트레이터 존 쿠네오John Cuneo는 잡지사가 불안감을 드러낼 수 있는 표지 이미지를 찾고 있다는 얘기를 들었다.

마냥 우스꽝스럽기만 한 표지와 적당히 코믹하면서 독자들이 콘셉트를 이해할 수 있고 영리하다고 느끼게 하는 표지는 종이 한 장 차이다. 후자를 위해서 일러스트레이터는 독자의 주의를 단숨에 끌어당기는 동시에 생각할 여지를 남겨두어야 한다. 독자는 뉴스로 다뤄지는 특정 이슈에 대해 알고 있을 가능성이 높고 뉴욕 지하철을 타본 경험도 있을 것이다. 익숙함이 클리셰를 낳는다.

"독자들은 겉보기엔 악의라고는 없는 조그맣고 늙은 돼지 부인을 관찰할 것이다. 또한 늘 붐비는 뉴욕 지하철이 거의 비어 있다는 것도 눈치 챌 것이며 사람들의 불안한 태도와 표정도 보게 될 것이다." 최근의 시사 문제를 인지하고 이런 시각적 단서를 관찰한 후 돼지 독감과의 연관성을 떠올리면 독자들은 단정한 노부인이 그리 해롭지 않을 수 있다는 걸 깨닫게 된다.

쿠네오는 돼지 독감에 대한 불안감이 최고조에 이르렀을 때 잡지사에 그림을 보냈다. 어쩌면 치명적인 상황이 벌어질 수도 있는 상황에서 경솔한 접근이 아닌가 하는 우려도 있었다. 하지만 사람들이 걱정하는 만큼 돼지 독감의 위협이 크지 않다는 것이 알려지고 난 후였기에, 편집자들도 유머러스한 접근법이 적절하다고 생각했다.

존 쿠네오, 2009
'독감철'
〈뉴요커〉 표지
아트디렉터 : 프랑수아즈 뮬리

직관적으로 떠올리기
뇌를 보여주는 또 다른 방법

_____ 사람의 뇌는 흔히 언급되고 상징적으로 여겨지는 신체 부위다. 쉽게 알아볼 수 있는 기관이자 그리기도 재미있다. 또한 지성이나 심리학을 가리키는 용도로 쓰일 때에는 클리셰이기도 하다. 제라드 뒤부아Gérard DuBois는 〈뉴욕타임스The New York Times〉로부터 인간의 사고와 관련된 주제를 다루는 '문제적 회백질Gray Matters'이라는 기사의 일러스트를 의뢰받았다. 그는 늘 봐오던 일반적인 뇌의 렌더링은 포기하기로 했다.

대신 그는 처음부터 클리셰를 그려 넣었다. "내게는 이 과정이 더 직관적이다. 나는 보통 종이에 클리셰부터 그려 넣는다. 고민의 시간을 거치면서 내 손과 뇌는 클리셰에 무언가를 계속 덧붙인다." 살짝 예상 밖의 전개를 하거나, 관점을 바꾸거나, 간단한 낙서를 더하거나, 처음 시작과는 완전히 반대되는 방향으로 나아가다 보면 결국 그림이 완성된다. "구성, 그림, 분위기가 동시에 맞아떨어지는 때가 온다. 운이 좋은 때다."

뒤부아는 신체를 가지고 장난을 치거나 변형하는 걸 좋아한다. "나는 뇌 안에서 발견할 수 있는 리듬과 질서를 보여주기 위한 방법을 찾고 있었다. 그래서 다양한 방법으로 스케치를 하다가 내가 표현하고자 하는 것과 딱 맞아떨어지는 일러스트를 발견했다."

사람들이 갖고 있는 선입견을 어떻게 깰 수 있을까? 선입견을 깨려면 상당한 지적 능력이 필요하다. 의식과 잠재의식의 관계가 드러나도록 하면서 신선한 콘셉트도 제시해야 하기 때문이다. 〈뉴욕타임스〉처럼 독자가 시각적 그리고 해석적으로 섬세함을 갖춘 출판물의 경우, 일러스트레이터는 좀 더 높은 수준을 목표로 해야 한다. 달리 말하면 나쁜 클리셰가 아니라 좋은 발명품을 위해 머리를 써야 한다는 거다.

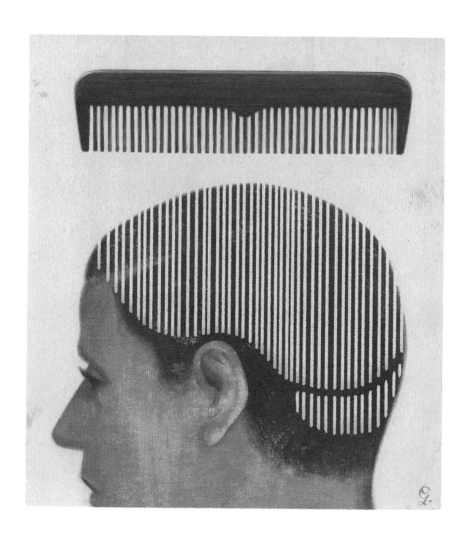

제라드 뒤부아, 2015
'의식의 흐름이 아닙니다'
〈뉴욕타임스〉
아트디렉터 : 아비바 미첼로프

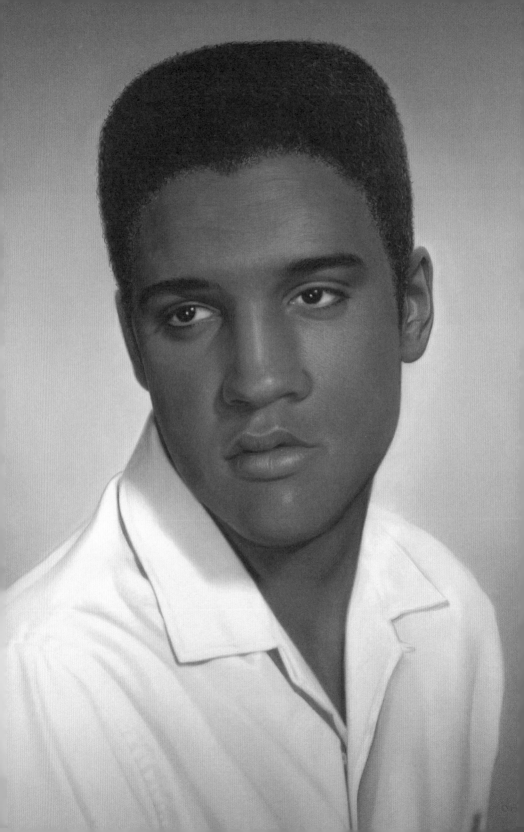

자화상 놀이
얼굴을 새 단장한 로큰롤의 제왕

유명인의 자화상은 클리셰가 될 수 있다. 너무도 익숙해서 눈, 코, 머리카락 등만 보고도 누구인지 알아볼 수 있기 때문이다. 흔한 이미지이기에 다른 상징적인 클리셰처럼 무언가를 표현하기 위한 도구로 사용되지 않는다. 하지만 그 이미지를 변형하면 이야기가 달라진다. 이 그림 역시 유명한 초상화지만, 심기를 불편하게 만드는 놀라운 방식으로 변형되었다.

이 그림이 탄생한 배경은 2016년 여름, 경찰이 젊은 흑인 남성에게 총격을 가한 사건이 점차 늘어나던 때였다. 팀 오브라이언Tim O'Brien은 "나는 백인 미국인과 다른 인종 간의 복잡한 관계를 생각하고 있었다. 백인 미국인은 흑인 문화를 좋아하지만, 문화 배후에 있는 인간에게 애정을 가지는 데 번번이 실패하고 있다"고 말했다. 엘비스의 로큰롤 사운드는 흑인 음악 문화에 뿌리를 두고 있다. 백인 미국인에게 이 음악을 전해준 사람이 백인 '투펠로 소년Boy from Tupelo'이었다. "엘비스 프레슬리가 내 그림처럼 생겼더라면 로큰롤의 제왕이 될 수 있었을까? 리틀 리처드Little Richard 또는 고인이 된 척 베리Chuck Berry에게 물어보라."

이런 이미지는 보자마자 숨은 뜻을 이해할 때 효과가 있다. '블랙 엘비스Black Elvis' 역시 보는 사람이 순간적으로 혼란을 느낄 수 있도록, 잘 알려진 얼굴을 사용하고 거기에 금방 알아차릴 수 있는 반전을 집어넣었다. 그는 흑인 마릴린 먼로나 페미니스트 아이콘 복장의 이방카 트럼프의 그림도 제작했다. 이런 장난은 믿음이 전복되기 전까지 잠깐 동안이나마 그림 속 사실을 믿게 만든다.

팀 오브라이언, 2016
'블랙 엘비스'
〈블랩!〉
편집자 : 몬티 보챔

틀에 박힌 이미지 새로 조합하기
2분의 1 두 개가 만나면 1이 된다

_____ 일러스트레이터의 영원한 난제 중 하나는 개인으로서의 인간이 아니라 유형으로서의 인간을 어떻게 묘사하는가이다. 특정 인물을 이상적으로도 악마로도 묘사할 수 있다. 포괄화나 일반화는 이보다 훨씬 어렵다. 이를테면 군중을 그려야 할 때 남녀, 다양한 인종과 민족을 모두 포함하는 대표적인 인물들로 그림을 구성해달라는 의뢰를 받곤 한다.

'그녀를 위한 그HeForShe'라고 이름 붙여진 미르코 일리치Mirko Ilić의 우표 시리즈는 유엔여성기구를 위해 제작된 것으로, 젠더 평등과 전 세계 여성의 권리를 지지하고 있다. '그녀를 위한 그'는 남성과 여성의 평등한 묘사 문제를 다룬다. 일리치는 얼굴 하나에 인종적, 성별적 특징을 적용했다. 아시아 남성 얼굴의 절반이 그려진 우표와 아프리카 여성 얼굴의 절반이 그려진 우표가 만나면 하나의 얼굴을 만들 수 있다. 유엔은 미국, 스위스, 벨기에에 우체국을 가지고 있었고, 일리치는 우체국 세 곳에 각각 남자 한 명, 여자 한 명을 정해서 총 여섯 가지의 우표 세트를 만들었다.

이 캠페인은 반쪽 얼굴을 한 여성이 콘셉트였다. "똑같은 방식으로 남자 버전도 만들기로 했다. 이렇게 하면 우표를 맞댔을 때 온전한 얼굴을 만들어낼 수 있다." 우표 홍보를 위해 그는 가능한 얼굴 조합을 모두 보여주는 포스터도 제작했다. 그는 자신도 단순히 '인간다워지고' 싶었기 때문에 열심히 작업했다고 한다. 인류를 다양한 색조로 묘사하는 건 이 프로젝트에 정서적으로든 개념적으로든 힘을 실어준다. 수많은 정체성은 수많은 개인에게서 나온다.

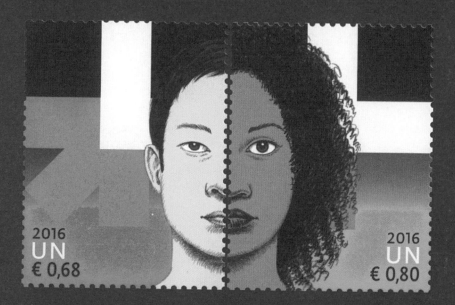

미르코 일리치, 2016
'그녀를 위한 그'
우표
유엔 우편국
아트디렉터 : 세르지오 바라다트

장난스럽게 바라본 물건
오래된 물건에 새 생명을

_____ 드로잉에 실제 사물을 결합하는 게 새로운 예술적 장치는 아니지만, 그 즉흥적인 특성 덕분에 결정적인 순간 독창성을 발휘할 가능성이 높다. 사물과 드로잉의 만남이 정말로 예상치 못한 것이었다면 그 결과는 즐거울 수도 감동적일 수도 있다.

크리스토프 니만Christoph Niemann은 반어적인 장난의 거장이다. 그는 한 가지 사물이나 종잇조각 같은 것을 선택해 예상치 못한 것을 발견할 때까지 관찰한다. 이 일러스트에서는 잉크병을 사용했다. 그는 시각적 아이디어를 끌어내기 위해 잉크병 사진을 찍었는데, 뚜껑 열린 잉크병이 마치 카메라 렌즈같이 보였다. 니만은 잉크병이 있는 자리에 자화상을 그려 넣었고 그 결과 사진기를 들고 사진 찍는 자신의 모습과 똑 닮은 장면이 완성되었다.

"이 시리즈에는 특별한 목적이 없다. 익숙한 사물의 새로운 시각을 보여주는 게 목표다. 새로운 시점은 우리의 시각적 환경을 재평가할 수 있도록 영감을 준다." 니만은 다른 장치들도 굉장히 잘 활용한다. 연필을 깎고 난 뒤 생긴 잔해로 꽃을, 반으로 자른 아보카도와 돌멩이로 야구 글러브와 공을, 바나나 두 개로 질주하는 노란 말의 뒷다리와 엉덩이를, 조개껍질로 바다에 뛰어드는 사람의 머리카락을 만들어낸다. 처음엔 그의 작품이 시각적 유희 또는 치환으로 보인다. 그러나 딱 맞는 물건을 발견하고 그것을 완벽한 표현과 결합시키기 위해서는 예리한 눈썰미와 남다른 유머 감각이 필요하다. 《오늘이 마감입니다만Sunday Sketching》에 모아놓은 그의 드로잉은 하나같이 재치 있고 놀랍다.

니만은 이런 작품 방식을 자신만의 것으로 만들었다. 이 방법은 클리셰를 부수는 동시에 재미를 만들어내기 때문에 어떤 도구로 어떤 주제를 표현하든 선택에 제한이 없다.

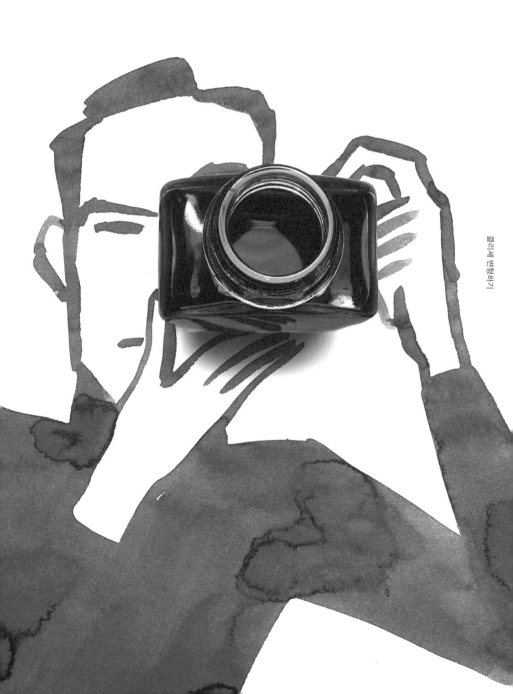

크리스토프 니만, 2017
'일요일 스케치 : 사진기'
《오늘이 마감입니다만》
(한국어판, 신현림 옮김, 윌북, 2017)
출판사 : 에이브럼스 북스

클리셰 변형하기

상징과 메타포 사용법

—

Silja Goetz / Emily Forgot / Ulla Puggaard / Noma Bar / Olimpia Zagnoli / Lorenzo Gritti / Emiliano Ponzi / Marshall Arisman / Francesco Zorzi / Klaas Verplancke

과거에서 온 아이디어
디테일 연마하기

The illustration idea book

_____ 19세기의 실루엣 드로잉 기술 같은 과거에서 빌려온 아이디어는 적절한 수정만 거친다면 현대의 문맥 안에서 유용하게 쓰일 수 있다. 실야 괴츠Silja Goetz의 레트로 일러스트는 제롬 차리Jerome Chary의 책 《에밀리 디킨슨의 비밀 생활The Secret Life of Emily Dickinson》 표지로 제작되었다. 빈티지한 기법으로 만들어진 이 작품은 고상한 체하는 격식 뒤에 감추어진 과거의 섹슈얼리티에 대한 현대적인 메타포도 드러낸다.

이 책은 미국의 은둔 시인 에밀리 디킨슨(1830~1886)의 삶을 소설화한 것으로, 그녀의 '내면의 혼란과 강력한 섹슈얼리티'를 새롭게 재해석한다. 아트디렉터 개브리얼 윌슨Gabriele Wilson은 디킨슨이 뉴잉글랜드에 열정을 숨겨놓았을지도 모른다고 생각했고, 그런 아이디어를 전달할 수 있는 일러스트 콘셉트를 떠올렸다. 원래는 보라색 드레스 아래의 실루엣을 나체로 표현하려고 했지만, 너무 멀리 가지는 않기로 결정 내렸다. 괴츠는 "예전에 실루엣을 이용한 작품을 많이 만들었다. 그 때문에 아트디렉터가 아이디어를 이미지로 옮겨줄 사람으로 나를 선택했다"고 말한다.

이 일러스트는 디킨슨의 하이힐 모양부터 실제 19세기의 램프 모양까지, 괴츠와 윌슨이 디테일을 상의하고 연마했기에 둘의 협업에 가깝다. 미국의 위대한 시인으로 꼽히는 디킨슨에게는 교양 있고 박식한 추종자가 많기 때문에 모든 것이 완벽해야만 했다. 출간 막판까지 디킨슨의 속바지는 수십 번 수정을 거쳤다.

실야 괴츠, 2010
《에밀리 디킨슨의 비밀 생활》 덧표지 일러스트레이션
출판사 : W.W. 노턴 & 컴퍼니
아트디렉터 : 개브리얼 윌슨

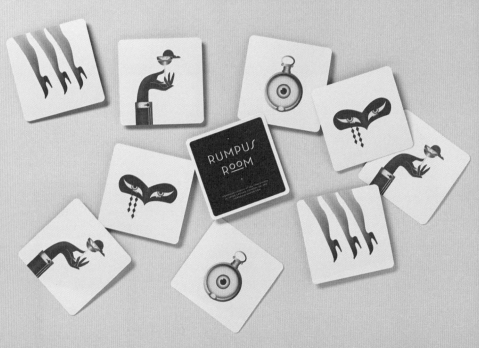

이미지에 담아낸 메시지
또 다른 시간에 대한 감각을 깨우다

우리는 매일 보는 기호와 상징을 무시하거나 당연시하기 쉽다. 기호와 상징은 일반적인 시각 언어에서 필수 불가결한 데다 주변 환경과 구별하기 어렵게 뒤섞여 있기 때문이다. 일러스트레이터는 자신의 메시지를 표현하기 위해 일상성에 의존한다. 이미지가 쓰이는 방법에 따라 일러스트는 문자 그대로 보일 수도, 암호화된 메시지로 보일 수도, 때로는 그 둘 다일 수도 있다.

맥파이 스튜디오Magpie Studio는 몬드리안 런던Mondrian London 호텔의 루프탑 바, 럼퍼스 룸Rumpus Room의 브랜딩을 맡게 되었고, 에밀리 포갓Emily Forgot은 1920년대 런던의 귀족적이고 보헤미안적인 젊은 사교계 사람들과 재즈 시대의 정신을 브랜드에 담아내는 걸 목표로 삼았다.

우선은 인테리어 디자인 계획을 살펴보고 분위기와 외형을 발전시켜나갔다. 럼퍼스 룸은 1920년대의 건물 스타일을 반영하고 있었고 당시의 유람선 내부를 연상시켰다. "나는 1920년대를 떠올리게 하면서 동시에 여흥과 화려함을 상징하는 모티프와 형태를 선택했다. 마티니를 잔뜩 마시고 난 뒤에 만나게 될지도 모를 재미있는 판타지 세계를 만들어냈다." 이 일러스트에서 상징이란 한 이미지를 다른 이미지로 은밀하게 대체하는 게 아니다. 손님에게 럼퍼스 룸에는 다른 곳과는 구별되는 빈티지한 느낌이 있다는 사실을 알리는 신호다. 이 일러스트는 1920년대의 화려하고 즐거운 느낌을 북돋기 위한 목적으로 사용되었다. 결과적으로 재미있는 작품이 완성됐고 손님들도 똑같은 재미를 경험하게 되었다. 이 일러스트는 실내 건축가에 의해 만들어진 환경의 확장이자 그곳이 사교적이고 생기 있는 칵테일 바로 사용되고 있다는 사실을 반영한다.

에밀리 포갓, 2014
몬드리안 런던 호텔의 럼퍼스 룸을 위한 브랜딩
아트디렉터 : 맥파이 스튜디오

상징과 메타포 사용법

강렬한 병치
두 개의 상징, 두 개의 색

_____ 검은색과 빨간색은 가장 강력한 색 조합일 것이다. 두 색은 눈을 사로잡고 그 어떤 것보다 진한 인상을 심어준다. 그런 의미에서 이 일러스트는 확실히 눈에 띈다. 색 때문에도 그렇고, 두 개의 상반된 이미지를 불안하지만 강렬한 콘셉트로 녹여놓았다는 점에서도 그렇다. 이 일러스트는 위태로운 경제계 안에서도 특히나 위험 요소가 높은 헤지펀드 투자에 관한 기사와 함께 소개되었다. 풍선은 새 둥지의 무게 때문에 금방이라도 터질 것처럼 보인다. 여기서 새 둥지는 금융 용어로 비상금을 뜻한다.

금융 이슈는 일러스트로 표현하기 어려울 때가 있다. 울라 푸고Ulla Puggaard의 말처럼 '사다리, 무지개 같은 뻔한 상징을 피하고 싶을 때'가 그렇다. "잡지 디자인과 잘 어울리면서 그래픽적이고 의사전달이 잘 되는 상징을 찾고 싶었다." 덴마크에서 태어난 푸고는 어린 시절 매일 등교할 때마다 숲속을 지나야 했다. 디자이너이자 일러스트레이터가 된 그는 이런 색다른 상징을 표현하기 위해 자신의 경험을 되살렸다. "주어진 주제를 전달할 목적으로 자연 환경과 비현실적인 장면을 한데 버무리곤 한다."

푸고는 아이디어를 강조하기 위해 풍선을 사용했다. 굉장히 유연한 재료지만 동시에 터지기 쉬운 게 바로 풍선이다. 풍선은 축하와 희망을 나타내기도 한다. 이 이미지에서 새의 뾰족한 부리와 나뭇가지는 둥지를 트는 데 가할 수 있는 위험과 피해를 의미한다. 풍선이 터지면 둥지 속 알은 바닥으로 떨어져 깨질 것이다.

울라 푸고, 2012
'위험한 투자'
〈싱크머니〉/TD 아메리트레이드
아트디렉터 : 톰 브라운

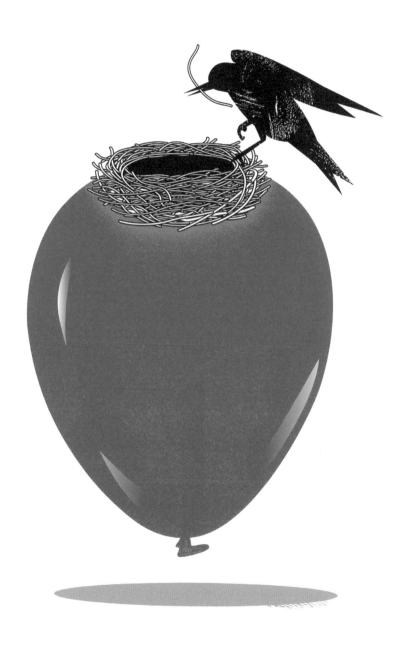

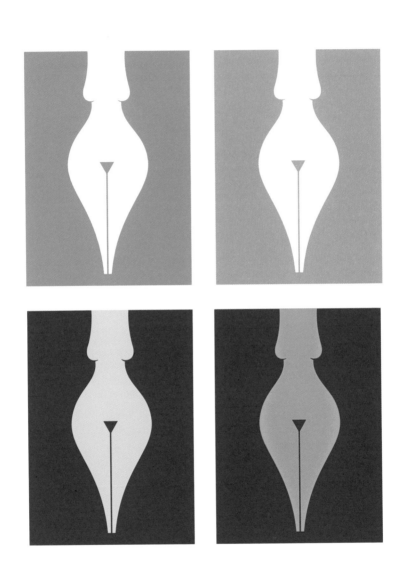

노마 바, 2009
'섹스에 관해 글을 쓰는 여성들'
〈타임스 새터데이 리뷰〉

관능미 환기하기
풍자의 예술

——————————— 보는 이를 혼란스럽게 만드는 그래픽적 속임수는 때론 순전히 운의 결과물일 수 있다. 하지만 이것을 찾아내기 위해서는 또렷한 눈이 필요하다. '섹스에 관해 글을 쓰는 여성들Women Writing about Sex'에서처럼, 단순한 디자인 문제를 상징적으로 해결했을 경우에는 속임수를 쉽게 찾을 수 있다. 하지만 일러스트의 주제에 대해 아무것도 모른 채 생각 없이 그림을 봤다면 놓쳐버릴 수도 있다. 노마 바Noma Bar는 이런 시각적인 속임수를 모은 책 여러 권을 출간했으며 그의 속임수는 명확하면서도 찾기 어려운 상징과 메타포를 이용한다.

이 일러스트에서는 고전적인 만년필 이미지가 나체의 형태를 만들어낸다. "관중은 자신이 보고 싶은 것을 골라서 볼 수 있다. 아마도 만년필을 먼저 보고 나중에 여성의 형태를 보게 될 것이다." 모든 것은 마음이 어디로 향하고 있느냐에 따라 달라진다. 이 그림이 여타 시각적 유희만큼 인위적이거나 신기하게 보이지 않을 수도 있다. 하지만 일러스트레이터라고 해서 모두 뚜렷한 연관성을 설정해놓지는 않는다. 이 일러스트는 관능적이고 성적이라기보다는 오히려 주제를 섹시한 느낌으로 환기한다.

이 일러스트와 함께 소개된 기사는 2009년에 게재되었다. 〈에로틱 리뷰Erotic Review〉의 새 대표가 여성들은 노골적인 본격 성애물을 쓸 능력이 없다고 주장했던 때였다. 작가 케이시 레트Kathy Lette는 이를 격렬하게 비판하는 기사를 써서 〈타임스 새터데이 리뷰The Times Saturday Review〉 1면에 실었으며, 바 역시 자신의 일러스트가 그 기사만큼 열정적이고 논리적이며 현명해 보이기를 원했다. 그는 해결책을 바로 자신의 눈앞에서, 들고 있던 펜 끝에서 발견했다.

미스터리하지만 명확하게
누구나 이해할 수 있는 사랑의 언어

_____ 이해하기 쉬운 방법으로 주제를 드러내기 위해 맨 처음 단계부터 상징을 새롭게 만들어내야 할 때가 있다. 반면 이미 존재하는 상징을 사용하는 경우도 있다. 이때는 어떤 의미에서는 완벽하게 이해가 가능하지만 또 다른 의미에서는 적당히 미스터리한 상징을 이용한다. 이탈리아 신문 〈라 레푸블리카La Repubblica〉에 실린 올림피아 자놀리Olimpia Zagnoli의 일러스트는 수학자와 과학자가 '문학적이거나 감정적이거나 변증법적이지는 않지만' 그들만의 언어를 사용하는 스토리텔러라는 이야기를 하고 있다.

이 콘셉트를 전달하기 위해 자놀리는 기하학적 도형을 사용했다. 이 도형은 수학자나 과학자가 자신의 이야기를 전하는 언어를 의미하며 자놀리의 입장에서 그것은 일종의 '매력적인 소통 불가능성'을 뜻한다. 그는 "수학과 과학에서 내가 유일하게 공감하는 건 상징이다. 상징은 볼 수 있고 그게 무엇을 의미하는지 상상할 수 있기 때문이다."

수학이나 과학은 잘 모르는 독자라도 원과 사각형 그리고 서로 껴안고 있는 추상적인 인물들을 관련시킬 줄은 안다. 이 이미지는 배타적이지 않고 포괄적이다. "나는 수학을 잘 모르는 사람도 이 일러스트를 이해할 수 있기를 바라며, 수학자와 과학자에게도 인정받기를 바란다."

자놀리는 과학의 언어가 미스터리하면서도 로맨틱할 수 있다고 믿는다. 이 일러스트의 경우, 두 인물은 애정과 더불어 둘만 이해할 수 있는 비밀 언어를 주고받는다. 이 점 때문에 이 일러스트가 일종의 암호가 되고, 독자들은 각 도형이 무엇을 의미하는지 알고 싶어진다. 사실 여기서 도형은 메시지 자체이다.

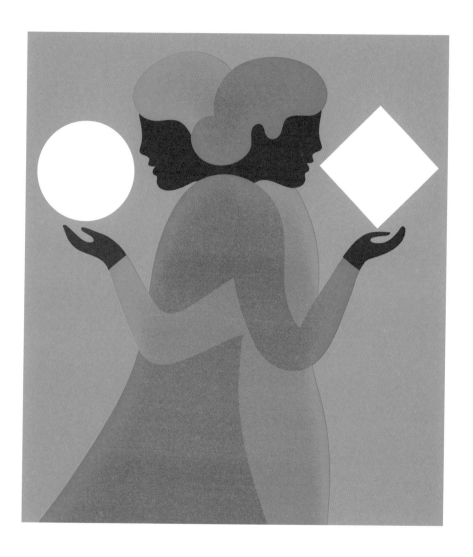

올림피아 자놀리, 2015
'수학자는 스토리텔러다'
〈라 레푸블리카〉
아트디렉터 : 스테파노 치폴라

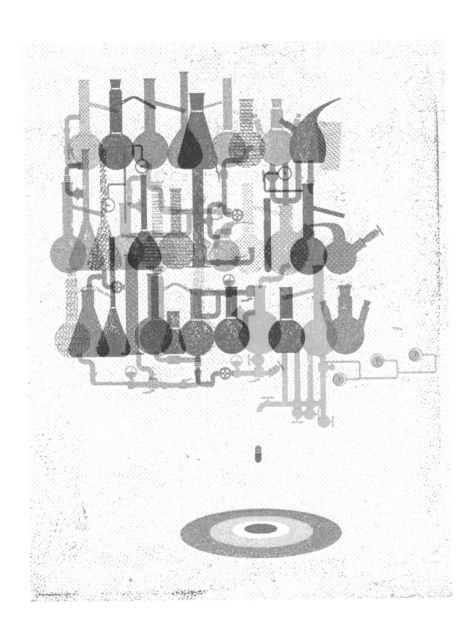

로렌조 그리티, 2016
'정밀 의학'
〈사이언티픽 아메리칸〉
아트디렉터 : 마이클 므라크

모호한 정밀함
추상으로 어려운 콘셉트 표현하기

──────────── 의료와 약물 관련 문제는 비전문가 독자에게 내용을 완벽하게 전달하는 게 거의 불가능하므로 주제에 관한 개념적 일러스트의 사용이 매우 중요하다. 추상적인 시각화는 메시지를 전달하는 데 반드시 필요하다. 전문적인 사진만 가득한 기사는 재미가 없기 때문이다.

로렌조 그리티Lorenzo Gritti는 잡지 〈사이언티픽 아메리칸Scientific American〉의 의뢰를 받아, 개개인에게 잘 맞는 치료 방법을 제공하기 위해 유전자 분석을 이용하는 새로운 맞춤 의료 서비스 '정밀 의학'의 장단점에 관한 기사에 일러스트를 그리게 되었다. "나는 소위 정밀 의학 약품을 개발하는 데 필요한 엄청난 작업량, 연구, 자료를 강조하고 싶었다." 그러기 위해서는 이 분야를 잘 아는 아트디렉터와 긴밀히 협력해야 했다. 그리티는 정밀 의학의 부정적인 측면 가운데, 특정한 건강 문제를 가진 특정 인물을 위해 특정 약물을 생산하려면 말도 안 되게 많은 작업이 필요하다는 사실을 알게 됐다. 일부 전문가들은 정밀 의학에 쏟는 노력에 비해 결과가 미미하다고 말한다. 그리티가 과녁의 정중앙을 향해 떨어지는 알약 한 개와 그 약을 만들기 위해 필요한 어마어마한 양의 증류기를 그린 것도 그 때문이다.

아이디어와 렌더링이 다소 추상적이기는 하지만 기본적으로는 간단한 그림이다. 그리티는 일러스트를 제작하면서 개념을 완벽하게 이해해야만 했다. 그래야 독자도 일러스트를 온전히 이해할 수 있기 때문이다.

시각적 유희
하나의 그림, 두 개의 의미

_____ 말을 이용하는 언어유희와 마찬가지로, 이미지를 이용하는 시각적 유희 역시 어떤 이미지가 재치 있거나 반어적인 방식으로 다른 이미지로 대체되었을 때, 원본이 떠오르는 동시에 새로운 의미가 함께 제시되어야 한다. 이런 시각적 유희는 디자이너나 일러스트레이터에게 흔한 도구 중 하나다.

〈라 레푸블리카〉가 에밀리아노 폰지Emiliano Ponzi에게 일러스트를 의뢰한 기사는 대중이 상품을 소비할 수 있게 기업이 수요를 창출하는 방법에 대한 내용이었다. 바코드는 소모품 판매 및 구매를 나타내는 그래픽적 표현이다. "비유적으로 만들어진 일러스트는 삼각형의 산물이다." 일러스트레이터가 삼각형의 한 점, 아트디렉터가 또 한 점, 독자가 세 번째 점을 차지한다. 일러스트의 기본 목적은 의사소통이므로 "누구나 알아볼 수 있는 시각적 요소가 적어도 한 가지는 포함되어야 한다." 바코드는 현대 사회에 가장 일상적인 기호일 것이다.

폰지는 가난한 부모로부터 숲에 버려졌다가 마녀에게 납치당하는 남매 이야기 《헨젤과 그레텔》을 떠올리고 메타포로 사용했다고 설명한다. "바코드는 숲이고 빵으로 만든 흔적은 바코드 너머로 새 또는 소비자를 불러들이는 미끼다." 그는 이중 암시를 만들었다. 바코드라는 상징적인 레퍼런스와 그림 형제의 동화가 만나 개념적인 일러스트가 완성됐다.

에밀리아노 폰지, 2010
'바코드 속에서 길을 잃다'
〈라 레푸블리카〉
아트디렉터 : 안젤로 리날디

가면

가면 뒤에 숨은 것

_____ 가면의 목적은 정체를 숨기는 것이다. 범죄 목적으로 사용될 때도 있고 익명성을 지키기 위해서 쓸 때도 있다. 일러스트에서 가면은 긍정적인 상징으로 사용되는 경우는 드물고 보통은 미스터리하거나 위협적인 상징으로 이용된다. 일러스트레이터는 가면을 개념적인 장치로써 진실의 은폐를 암시할 때 사용한다. 찡그린 얼굴을 가리기 위해 웃는 가면을 쓰는 것처럼 말이다.

마셜 아리스먼Marshall Arisman이 식인 연쇄 살인범이 등장하는 소름 끼치는 소설 《양들의 침묵The Silence of the Lambs》을 위해 그린 이 일러스트에는 책에 자주 등장하는 지나친 감금이라는 장치가 등장한다. 살인범 한니발 렉터는 감옥에 있는 내내 위험한 입과 코를 가릴 가면을 착용해야 한다. 이 가면은 원래 입 부분까지도 철사로 막혀 있다. 영화 〈양들의 침묵〉은 이 가면에 상징적인 지위를 부여하여 대중 문화 역사 안에서 한 획을 그었다.

아리스먼의 화풍은 보기만 해도 오싹한 색채와 격렬할 정도로 표현적인 붓놀림이 특징이다. 이 이미지에서는 악마를 연상시키는 붉은 눈에 가면의 노란빛이 미묘하게 반사된다. 렉터의 대머리와 보라색 아랫입술에서 느껴지는 어둡고 섬뜩한 면과는 대조적이다. 코는 마치 작은 고추를 끼워 넣은 올리브 같고, 치아는 더러운 찌꺼기가 묻어 있다. 이 일러스트를 더 충격적으로 만드는 것은 철사 없이 뚫려 있는 입 부분이다. 렉터의 살인 욕망은 이 보철물로 인해 좌절되지만, 그렇다고 안전해지거나 무해해지지는 않는다. 아리스먼은 보호용 철사를 제거함으로써 장치의 목적을 뒤엎었다. 탐욕을 채울 수 있는 가짜 가면을 만들어낸 것이다.

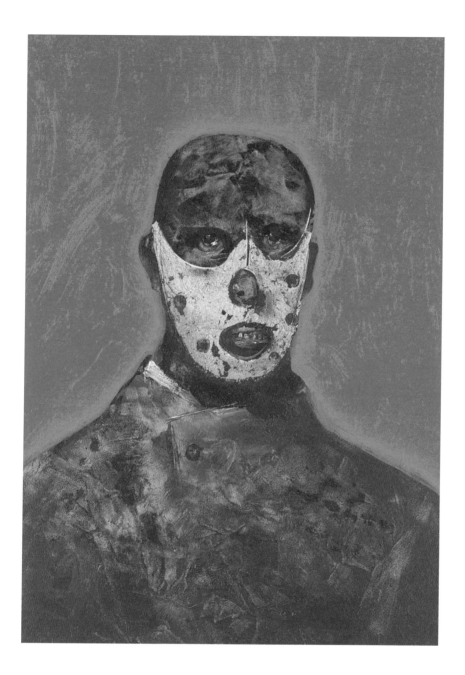

마셜 아리스먼, 1991
《양들의 침묵》표지 일러스트레이션
출판사 : 서브테레니언
아트디렉터 : 빌 샤퍼

프란시스코 조르지, 2014
'비너스와 청어의 키스'
《스폴로 키친》
출판사 : 코라이니

뒤섞인 의미
상징적인 재료들로 가득한 스튜

_____ 때로 일러스트레이션이 밝히는 빛은 신체 외부보다 속마음을 비춘다. 프란시스코 조르지Francesco Zorzi가 요리책의 삽화 '비너스와 청어의 키스Venus and the Herrings' Kiss'를 만들 수 있었던 원동력은 상상력이었다.

요리책 《스폴로 키친Spollo Kitchen》은 100명의 엄선된 미술가들에게 각자의 개인적인 레시피를 글로 쓰고 일러스트도 제작해달라고 의뢰했다. 조르지가 선택한 요리의 주재료는 '비너스 라이스'라고 불리는 쌀과 청어였다. "쌀의 이름과 소녀의 분위기를 통해 보티첼리의 비너스가 떠오르도록 장난을 쳤다." 그는 특정 독자를 상정하지 않고 "어린 독자로서의 나, 성인 독자로서의 나를 마음에 담아둔 채 스케치하고 디자인했다." 어린 시절 그는 아틸리오 카시넬리Attilio Cassinelli의 책을 좋아했다. 카시넬리는 동물과 자연을 완전히 비현실적인 방식으로 채색하던 작가였다. "나는 그의 방식이 마음에 들었고 어쩌다 보니 나도 같은 길을 걷고 있었다. 비너스의 머리를 초록색으로, 청어는 붉은 산호색으로 칠한 것도 그런 이유다. 내 속의 어린아이가 이런 식으로 채색을 한 것 같다."

조르지가 비너스 라이스로 장난을 치기 시작하자 다른 요소들도 뒤이어 다른 의미로 변형됐다. "청어가 서로 입을 맞추고 그들의 눈이 비너스의 눈이 된다. 비현실적인 채색 또한 추상적인 구성을 돋보이게 하기 위해서다." 주제의 경우엔 제목과 미적 특질, 일러스트의 퀄리티 간의 관계는 매우 중요하다. "모든 것은 그저 눈을 위해 작용해야 한다. 그리고 이것을 성공시키는 곳에서 진정한 작업이 시작된다. 자제력을 내려놓고 예상 밖의 것을 만들어내야 한다."

흔한 것 변형하기
나무가 늘 나무인 것은 아니다

_____ 숲은 세상에서 가장 흔한 것 중 하나다. 떨어지는 낙엽, 구부러진 나무 몸통, 바람에 나부끼는 나뭇가지 등은 에디토리얼한 콘셉트로 나무를 표현할 때 많이 사용하는 방법이다. 재치와 지성을 발휘하지 않으면 나무 그림은 클리셰처럼 보이기 쉽다. 〈그린 유러피언 저널The Green European Journal〉 잡지에 실린 기사에 클라스 베르플랑케Klaas Verplancke의 그림은 유럽이 직면한 다층적인 문제를 어떻게 접근하는지 보여준다. 그는 이 문제를 '현재 유럽의 일터에서 보이는 통합과 해체의 힘'이라고 칭했다.

나무는 성장·견고함·내구성·시간의 상징이다. 베르플랑케는 오랜 역사를 지닌 구대륙이자 현재 격동하는 유럽의 메타포로 나무를 선택했다. 나무는 유럽처럼 제각각 분리되려 하지만 사람들은 다시 합치려고 한다. 혹시 더 분리하려고 끌어당기는 건 아닐까? 베르플랑케는 일부러 모호한 해석이 가능하도록 의도했다. 통합과 해체라는 주제와 부합하도록 말이다.

베르플랑케는 콘셉트를 직접적으로 표현하는 일러스트레이터로, 특이하고 초현실적인 조합으로 메타포를 사용해 시각적 유희를 만들어낸다. 세상 모든 것, 심지어 가장 평범한 물건도 전형적인 맥락을 제거하고 생소한 환경에 옮겨놓으면 흥미로워질 수 있다. 그가 유일하게 영향받은 건 의뢰인 GEFGreen European Foundation뿐이었다. GEF는 유럽 의회로부터 재정 지원을 받는 정치 재단이다. "나는 자연·녹색 경제·에너지·기후·다문화 같은 주제에 대한 생각의 방향을 찾았다." 그가 만들어낸 변형된 나무와 통합의 의미는 큰 반향을 불러일으켰다.

클라스 베르플랑케, 2016
'(안) 뭉쳐야 산다. 통합과 해체의 힘'
〈그린 유러피언 저널〉

데이터의 시각화

—

Nicholas Blechman / Jennifer Daniel / Peter Grundy / Giorgia Lupi and Stefanie Posavec

반어적인 정보
무엇이 진실이고 무엇이 아닌가

_____ '데이터 시각화'는 한때 인포메이션 그래픽이라고 불리며 전통적인 차트나 그래프에 근거한 믿을 만한 일러스트레이션 형태였으나, 지금은 복잡하고 상세한 이야기를 전달하기 위한 효과적이고 인기 있는 도구가 되었다. 또한 과거에는 주로 통계학적 사실을 비교하고 전시하는 방법이었지만 지금은 설명적 논평이나 풍자의 도구로 점점 더 많이 사용되고 있다. 막대그래프, 원그래프와 같은 정보를 전달하는 다양한 방법들이 재치와 유머까지 전하고 있다.

돌림판 차트를 이용한 니컬라스 블레크먼Nicholas Blechman의 풍자 만화는 미국의 '연두 교서The State of the Union'에 초점을 맞춘 장치로 코믹하면서 상호적인 면도 있다. 화살을 돌리면 정부와 사회의 상태를 묘사한 재미있고 반어적인 그림 위에서 화살이 멈추게 된다.

돌림판의 각 칸에는 미국 정부의 상징 샘 아저씨Uncle Sam가 벡터 기반 일러스트로 그려져 있다. 블레크먼은 샘 아저씨라는 클리셰를 상징적인 개성을 지닌 굉장히 재치 있는 아이콘으로 변모시켰다. 이 일러스트를 영리한 풍자로 만드는 건 단어와 이미지의 결합이다. 이를테면 '존경받는admired'이라는 단어와 만난 키스 마크와 하트 표시, '장난기 많은playful'과 결합된 풍선이 된 샘, '의심스러운suspicious'과 모자 위 사진기처럼 말이다. 이들이 함께 있는 덕분에 기발하고 반어적인 일러스트 평론이 완성되었다.

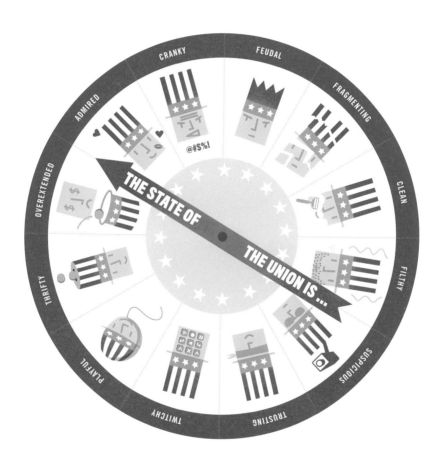

니컬라스 블레크먼, 2009
'연두 교서'
〈애틀랜틱〉

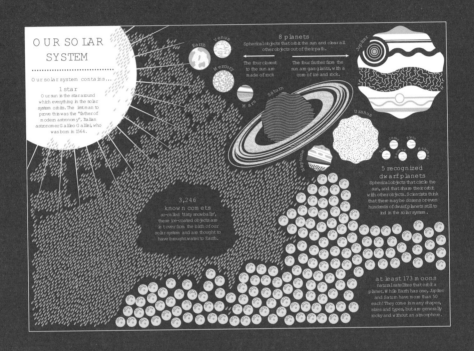

제니퍼 대니얼, 2015
'우리 태양계'
《우주》
출판사 : 빅픽처

복잡한 것을 단순하게
새로운 관점으로 그린 낡은 태양계

통계 그래픽의 권위자, 에드워드 터프티Edward Tufte가 '수량적 정보의 시각적 전시'라고 부르는 '데이터 시각화'는 오래전부터 존재해왔다. 디지털 미디어의 출현으로, 일러스트레이터는 데이터 시각화의 주역을 맡아 규율 확립에 힘쓰고 있다. 데이터 시각화가 널리 퍼지면서 일러스트레이터의 정확한 해석과 설명에 대한 필요성도 커지고 있다. 복잡한 아이디어를 이해하기 쉬운 유용한 정보로 바꿔놓는 일은 일러스트레이터와 그래픽 디자이너의 몫이다.

제니퍼 대니얼Jennifer Daniel은 데이터 시각화에 또 다른 중요성을 더했다. 그는 진짜처럼 아주 생생하면서도 비현실적으로 유쾌하고 재미있는 일러스트를 만드는 데 능숙하다. 현실과 비현실 사이 어딘가에 재치와 재미의 심오한 감각이 숨어 있다. 이 태양계 그림은 《우주Space》라는 인포그래픽 어린이책에 실렸다. 우주 공간, 천문학, 지구의 대기 등과 관련한 실제 데이터가 실려 있고, 풍부하고 정밀한 시각적 보조 기구를 통해 호기심을 자극하는 다양한 현상을 다룬 책이다.

어떤 사람들은 설명적인 데이터 기반 차트는 정보를 드러내는 것만큼 모호하다고 주장했지만, 대니얼은 그런 비난을 피하기 위해 색과 비율 등 다양한 디자인 요소를 이용한다. 태양에서부터 가장 먼 행성까지 쭉 나열하는 전형적인 그림과 달리, '우리 태양계Our Solar System'에서는 구역에 따라 태양계를 이루는 구성원을 새롭게 배치한다. 노란 태양은 가장 큰 구이며, 알려진 혜성들은 우주의 넓은 구역을 채우고 있고, 행성의 위성들은 한 묶음의 구슬처럼 한곳에 모여 있다. 여덟 개의 행성과 다섯 개의 알려진 왜소행성은 비율에 맞게 크기를 조정했다. 딱딱하고 관습적인 도식으로 우주를 변형하지 않으면서도 필요한 정보를 정확하게 전달하는 작품이다.

묘사적 아이콘
이야기를 전달하는 재치 넘치는 그림들

———————— 접근하기 쉬운 데이터에 대한 수요가 늘어남에 따라, 일러스트레이터는 독자의 눈길을 끌기 위한 새로운 방법을 모색해야 한다. 로고 디자인의 파생물 아이코노그래피 iconography가 눈에 띄게 성장하고 있다. 정보의 홍수 속에서 사람들을 안내하기 위해서는 컴퓨터 스크린 속 아이콘, 앱을 위한 아이콘, 표지판을 위한 아이콘 등이 더 많이 필요하다.

베테랑 인포그래픽 디자이너 피터 그룬디Peter Grundy는 원하는 결과를 얻어내기 위해 디자이너 린 윌슨Lin Wilson이 언급한 '분석적인 사고와 정보'의 결합을 이용한다. 항생제부터 건초열까지 다양한 건강 관련 이슈를 다루는 〈멘즈 헬스Men's Health〉 잡지를 위해 그룬디는 매달 새로운 인포그래픽을 제작한다. 그의 작업은 유머에 기반하며, 각각의 이미지는 아침 식사부터 군살 제거까지 단 하나의 화제를 그려낸다. 아이콘은 본문에서 다루는 특별한 내용들을 그대로 드러낸다.

이 아이콘들은 전형적인 정밀 그래픽 디자인과 일러스트의 벡터 기반 스타일이다. 색채가 화려하고 매력적이며 풍부한 시각적 정보로 채워져 있다. 그리고 그 의미를 이해하는 데 일정한 양의 시간을 소비하도록 요구한다. 크기는 작아도 한눈에 의미를 전달하는 전통적인 아이콘보다 더 많은 이야기를 전달한다.

그룬디의 목표는 단순한 표지판 또는 부호가 아니라 실제로 완결된 이야기를 전달할 수 있는 아이콘을 만드는 것, 그래서 풍부한 상상력과 개성으로 삶을 설명해내는 것이다.

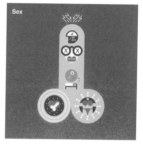
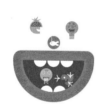
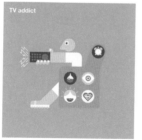
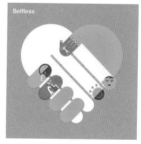

피터 그룬디, 2015
'신체 과학'
〈멘즈 헬스〉
아트디렉터 : 제시카 웹

정보 개인화하기
그래픽으로 말하는 법

우리는 넘쳐나는 디지털 기기와 아날로그 플랫폼이 제공하는 정보의 홍수 속에서 살고 있다. 걷잡을 수 없는 정보를 유용하게 만들려면 그 정보를 접근하기 쉽게 바꾸는 과정이 필요하다. 정보는 간단하고 이해하기 쉬울 뿐 아니라 보기에도 매력적이어야 한다. 그러기 위해 일러스트레이터는 정보 제공자와 힘을 합쳤고, 많은 이가 리포터와 연구원을 자청했다.

'디어 데이터Dear Data'라는 프로젝트를 위해, 뉴욕에 사는 조지아 루피Giorgia Lupi와 런던에 사는 스테파니 포사벡Stefanie Posavec은 데이터 시각화라는 언어를 통해 정보를 주고받았다. 루피는 "우리는 1년이 넘도록 매주 서로에게 알려주고 싶은 개인적인 정보를 나누었다"고 말했다. 자신의 기분부터 파트너와의 관계, 자신이 들은 소리나 남에게 들은 칭찬까지 일상적인 것들을 함께 나눴다. 그리고 엽서 크기의 종이에 손으로 직접 시각화한 정보를 그리고 매주 서로에게 전송했다. 엽서 앞면에는 일주일간 정보가 독특한 방식으로 묘사되어 있고 뒷면에는 그림을 해석할 수 있는 암호와 부호가 설명되어 있었다. 포사벡은 "그림을 이해할 수 있는 상세한 풀이를 가득 적어 넣었다"고 말했다.

기술의 개입을 배제하자 두 사람은 매주 다른 시각적 언어를 개발할 수밖에 없었다. 손으로 직접 그린 데이터는 개인 취향이 많이 묻어난 디자인으로 이어졌기 때문이다. 정보란 어디에나 존재하고 집 안에서도 만들어낼 수 있다는 사실을 강조하는 것은 사람들에게 친근하게 받아들여진다. 삶의 속도를 늦추고 일상의 작고 보잘것없는 것까지 관찰하도록 권장하는 것은 물론, 정보를 둘러싼 더 큰 이슈, 이를테면 빅데이터나 개인정보보호 문제에 대한 관심을 이끌어낼 발판이 될 수 있다.

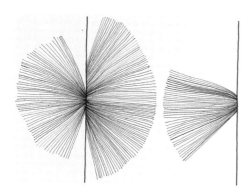

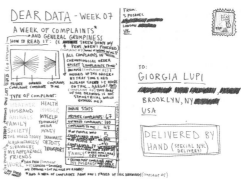

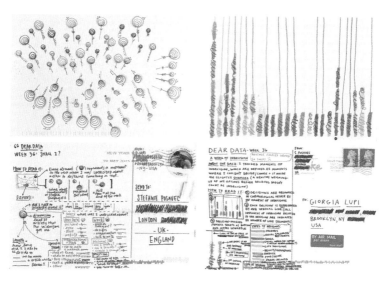

조지아 루피, 스테파니 포사벡, 2016
'디어 데이터'
출판사 : 펭귄 랜덤 하우스/
프린스턴 아키텍추럴 프레스

용어 사전

개념적 일러스트
관찰을 통한, 재현적인 또는 장식적인 일러스트와는 구별되는 '아이디어에 기반한' 일러스트를 일컫는 용어. 에디토리얼 일러스트라고도 불린다.

고르디우스의 매듭
해결할 수 없는 극도로 복잡한 문제.

구성
미술이나 디자인 작품의 전체적인 모양과 구조.

구성주의
1917년 러시아 혁명으로 탄생한 미술과 디자인 운동. 사회적 목적을 위해 기여해야 한다는 개념을 거부했다. 오늘날 구성주의는 디자인과 일러스트에 대한 '레트로'적 접근을 떠오르게 한다.

다이 커팅
금형을 이용하여 종이, 판지, 기타 재료를 특정한 형태로 잘라내는 제작 과정.

덧표지
재킷이라고도 불리는 헐거운 종이 포장지로 하드커버 책 표지를 보호하기 위해 사용한다.

데이터 시각화
문자 그대로의 사실, 수치, 통계, 수량화할 수 있는 정보를 보여주는 일.

레터링
도구를 이용하여 문자를 그리는 행위 또는 그 문자.

레트로
문자 그대로 또는 해석상으로 과거의 스타일을 참조한 미술이나 디자인 종류.

민속 예술
특정 지역 또는 특정 사람들에 공통된 토착적 표현 형태. 대개 공식적으로 학습을 하거나 가르치기보다는 정식 교육 없이 직관적으로 익히게 된다.

벡터 그래픽
벡터 정보로 구성된 이미지를 처리하거나 화면에 표시하는 컴퓨터 그래픽의 영역. 벡터 그래픽을 이루는 각각의 점은 작업 면의 x축이나 y축에 확실한 위치를 가지고 있으며 방향을 결정한다.

브랜딩
제품이나 아이디어를 경쟁 업체와 구별하거나 차별화하기 위해 아이덴티티나 서사를 성립하는 과정.

서체
문서를 구성하는 문자의 글씨체. 일반적으로 사용할 수 있게 개발되었다.

시각적 언어
의미를 전달하기 위해 시각적인 요소에 의존하는 의사소통 체제.

실루엣
대개 검정 또는 단색의 평면적인 형태로 표현하는 이미지이자 대상의 전체적인 윤곽.

아방가르드
그 내용이나 제자 과전에서 독특하게 시대를 앞서는 미술이나 디자인.

아이콘
시각적 약칭이나 속기의 역할을 하는 이미지 또는 표현.

아트디렉터
일러스트 또는 타이포그래피를 어떻게 사용하고 실행할지 할당 또는 감독을 하는 책임자.

에디토리얼 일러스트
잡지나 신문 기사, 에세이 또는 논평의 연상, 상징, 보완, 보충에 사용되는 개념적 그림.

원근법
특정 지점에서 볼 때의 높이, 폭, 깊이 및 상대적 위치를 정확하게 나타낼 수 있도록 2차원 평면에 표현하는 방법.

위계질서
상하 관계에 따른 차례와 순서로, 이 책에서는 상대적 중요성에 따라 일러스트나 디자인 내에서 구성 요소들을 배치하는 것을 의미한다.

의인화
은유적 이미지에서 동물에 인간의 특성을 부여하는 것 또는 그 반대.

인포그래픽
데이터를 한눈에 쉽게 이해할 수 있도록 그래픽 형식으로 표현한 정보.

재즈 시대
1920~1930년대 미국에서 재즈 음악과 춤이 전국적으로 인기를 끌었던 시기. 미술과 디자인에서는 선적인 형태와 장식적인 장치의 결합으로 특징지을 수 있다.

추상
비구성적이거나 개념적인 아이디어에 기반한 예술로 형식적인 그림의 관계를 강조한다.

콜라주
서로 다른 다양한 재료나 이미지를 결합하여 재현적이거나 추상적인 이미지를 만들어내는 미술이나 디자인.

클립아트
보통 저작권이 없거나 공용 도메인인 이미지로 콜라주 요소 등 일러스트 목적으로 사용할 수 있는 이미지.

타이포그래피
활자의 서체나 글자 배치 따위를 구성하고 표현하는 일.

함께 읽으면 좋은 책

A Life in Illustration: The Most Famous Illustrators and Their Work, Gestalten, 2013.

Alavedra, Inma. *Character Design by 100 Illustrators*, Promopress, 2016.

Baines, Phil and Catherine Dixon. *Signs: Lettering in the Environment*, Laurence King Publishing, 2008.

Behind Illustrations 3, Index Book, 2015.

Benaroya, Ana. *Illustration Next: Contemporary Creative Collaboration*, Thames & Hudson, 2016.

Bergström, Bo. *Essentials of Visual Communication*, Laurence King Publishing, 2008.

Blitt, Barry. *Blitt*. Riverhead Books, 2017.

Chwast, Seymour. *Seymour: The Obsessive Images of Seymour Chwast*. Chronicle Books, 2009.

Cuneo, John. *Not Waving But Drawing*. Fantagraphics, 2017.

de Sève, Peter. *A Sketchy Past: The Art of Peter de Sève*, Editions Akileos, 2010.

Friedman, Drew. *Drew Friedman's Chosen People*. Fantagraphics, 2017.

Glaser, Milton. *Drawing is Thinking*, The Overlook Press, 2008.

------. *Milton Glaser Posters: 427 Examples from 1965 to 2017*, Abrams Books, 2018.

Gorey, Edward. *Edward Gorey: His Book Cover Art and Design*. Pomegranate, 2015.

Hayes, Clay. *Gig Posters: Rock Show Art of the 21st Century*, Quirk Books, 2009.

Hyland, Angus. *The Picture Book: Contemporary Illustration*, Laurence King Publishing, 2010.

Heller, Steven and Marshall Arisman. *Marketing Illustration: New Venues, New Styles, New Methods*, Allworth Press, 2009.

Heller, Steven and Seymour Chwast. *Illustration: A Visual History*, Harry N. Abrams, 2008.

Heller, Steven and Mirko Ilić. *Handwritten: Expressive Lettering in the Digital Age*, Thames & Hudson, 2007.

Heller, Steven and Julius Wiedemann. *100 Illustrators*, Taschen, 2017.

Klanten, R. and H. Hellige. *Playful Type: Ephemeral Lettering and Illustrative Fonts*, Die Gestalten Verlag, 2008.

Meli, Domenico Bertoloni. *Visualizing Disease: The Art and History of Pathological Illustrations*, The University of Chicago Press, 2018.

Munari, Bruno. *Design as Art*, Penguin Classics, 2008.

Munday, Oliver. *Don't Sleep: The Urgent Messages of Oliver Munday*, Rizzoli, 2018.

Niemann, Christoph. *Sunday Sketching*. Abrams, 2016.

------. *Abstract City,* Abrams, 2012.

Perry, Michael. *Over & Over: A Catalog of Hand-drawn Patterns*, Princeton Architectural Press, 2008.

Petrantoni, Lorenzo. *Timestory: The Illustrative Collages of Lorenzo Petrantoni*, Die Gestalten Verlag, 2013.

Rees, Darrel. *How to be an Illustrator* (2nd edn), Laurence King Publishing, 2014.

Salisbury, Martin. *100 Great Children's Picturebooks*. Laurence King Publishing, 2015.

------. *The Illustrated Dust Jacket 1920–1970,* Thames & Hudson, 2017.

Schonlau, Julia, ed. *1000 Portrait Illustrations: Contemporary Illustration from Pencil to Digital*, Quarry Books, 2012.

Thorgerson, Storm and Aubrey Powell. *For the Love of Vinyl: The Album Art of Hipgnosis*, PictureBox Inc., 2009.

Ware, Chris. *Monograph*, Rizzoli, 2017.

Wiedemann, Julius, ed. *Illustration Now! Portraits*, Taschen, 2011.

Wigan, Mark. *Thinking Visually for Illustrators* (2nd edn), Fairchild Books, 2014.

Zeegen, Lawrence and Caroline Roberts. *Fifty Years of Illustration*, Laurence King Publishing, 2014.

찾아보기

일러스트레이션이 포함된 페이지는
진하게 표시함

감사의 말

〈아이디어가 고갈된 디자이너를 위한 책Idea Book〉 시리즈를 위해 도와준 모든 이에게 진심으로 감사드립니다.

특히 당연하게도, 일러스트레이터들의 협조가 없었다면 이 모든 것은 가능하지 않았을 것입니다. 감사합니다.

PICTURE CREDITS

아이디어가 고갈된 디자이너를 위한 책
: 일러스트레이션 편

초판 1쇄 발행 | 2020년 1월 17일
초판 4쇄 발행 | 2023년 8월 1일

지은이 | 스티븐 헬러, 게일 앤더슨
옮긴이 | 윤영

발행인 | 김기중
주간 | 신선영
편집 | 민성원, 백수연
마케팅 | 김신정, 김소미
경영지원 | 홍운선
펴낸곳 | 도서출판 더숲
주소 | 서울시 마포구 동교로 43-1 (04018)
전화 | 02-3141-8301
팩스 | 02-3141-8303
이메일 | info@theforestbook.co.kr
페이스북 · 인스타그램 | @theforestbook
출판신고 | 2009년 3월 30일 제 2009-000062호

ISBN | 979-11-90357-15-9 (03600)
979-11-90357-17-3 (세트)

이 도서의 국립중앙도서관 출판예정도서목록(CIP)은 서지정보유통지원시스템 홈페이지(http://seoji.nl.go.kr)와
국가자료공동목록시스템(http://www.nl.go.kr/kolisnet)에서 이용하실 수 있습니다.
(CIP제어번호: CIP2019052013)